本书得到中国地质大学（武汉）
研究生精品教材建设项目资助

生/态/艺/术/设/计/系/列/教/材

主编 ◎ 杨喆　副主编 ◎ 彭静

公共艺术

主　编 ◎ 彭　静
副主编 ◎ 程　驰
参　编 ◎ 李　艺　雷梦丽　谢鑫莹　张玄烨
　　　　 李　想　喻　佩　刘晓宇　杨一帆

华中科技大学出版社
http://press.hust.edu.cn
中国·武汉

内容简介

本教材根据公共艺术的知识体系特点与艺术学专业教学要求,共设置七个部分内容,包括:公共艺术的概念与属性、公共艺术的特征、公共艺术的功能与价值、公共艺术的历史与发展、公共艺术的类型、公共艺术的材料以及公共设施设计。

本教材深入剖析了公共艺术的复杂内涵,全面涵盖了公共艺术的丰富内容,深刻凸显了公共艺术的重要价值,客观梳理了公共艺术的发展脉络,准确预测了公共艺术的未来趋势,并从材料与工艺的角度强化对公共艺术的认识,从环境设施设计的层面延展对公共艺术的应用。

本教材内容丰富、结构严谨,不仅包括相关概念、基本原理、知识点在内的理论知识,也有大量的图例解析与作品欣赏,还有思考与调研、创意与设计等教学设计。本教材可作为高等院校公共艺术相关课程的教学用书,也可供公共艺术爱好者参考借鉴。

图书在版编目(CIP)数据

公共艺术/彭静主编.—武汉:华中科技大学出版社,2023.11
ISBN 978-7-5680-9873-1

Ⅰ.①公… Ⅱ.①彭… Ⅲ.①艺术—高等学校—教材 Ⅳ.①J

中国国家版本馆 CIP 数据核字(2023)第 207929 号

公共艺术

Gonggong Yishu

彭 静 主编

策划编辑:彭中军
责任编辑:谢 源
封面设计:孢 子
责任校对:李 弋
责任监印:朱 玢

出版发行:华中科技大学出版社(中国·武汉)　　电话:(027)81321913
　　　　　武汉市东湖新技术开发区华工科技园　　　邮编:430223

录　　排:武汉创易图文工作室
印　　刷:武汉市洪林印务有限公司
开　　本:889 mm×1194 mm　1/16
印　　张:9.25
字　　数:313 千字
版　　次:2023 年 11 月第 1 版第 1 次印刷
定　　价:69.00 元

本书若有印装质量问题,请向出版社营销中心调换
全国免费服务热线:400-6679-118　竭诚为您服务
版权所有　侵权必究

目录
Contents

第 1 章　公共艺术的概念与属性　　　　　　　　　　／ 1

　1.1　公共艺术的概念　　　　　　　　　　／ 2
　1.2　公共艺术的属性　　　　　　　　　　／ 5
　1.3　关于"公共艺术"容易混淆的问题　　　　　　　　　　／ 10

第 2 章　公共艺术的特征　　　　　　　　　　／ 13

　2.1　参与互动性　　　　　　　　　　／ 14
　2.2　社会性　　　　　　　　　　／ 15
　2.3　多样性　　　　　　　　　　／ 17
　2.4　适应性　　　　　　　　　　／ 19
　2.5　通俗性　　　　　　　　　　／ 21

第 3 章　公共艺术的功能与价值　　　　　　　　　　／ 23

　3.1　审美功能　　　　　　　　　　／ 24
　3.2　创造公共文化　　　　　　　　　　／ 26
　3.3　彰显地域/城市的文脉与气质　　　　　　　　　　／ 27
　3.4　将艺术融入生活　　　　　　　　　　／ 28

第 4 章　公共艺术的历史与发展　　　　　　　　　　／ 30

　4.1　世界公共艺术的沿革　　　　　　　　　　／ 31
　4.2　中国公共艺术的沿革　　　　　　　　　　／ 35
　4.3　当代公共艺术的发展态势　　　　　　　　　　／ 39

第 5 章　公共艺术的类型　　　　　　　　　　／ 44

　5.1　壁画　　　　　　　　　　／ 45
　5.2　雕塑　　　　　　　　　　／ 51

5.3 景观装置 / 58
5.4 景观小品 / 63
5.5 室内置景 / 70
5.6 地景造型 / 74
5.7 水景造型 / 80
5.8 灯光造型 / 85
5.9 街头艺术 / 89

第6章 公共艺术的材料 / 92
6.1 公共艺术中"材料"的意义 / 93
6.2 代表性材料及工艺 / 100

第7章 公共设施设计 / 123
7.1 公共设施的概念 / 124
7.2 公共设施的类型 / 125
7.3 公共设施设计的发展趋势 / 132
7.4 公共设施的设计原则 / 136

参考文献 / 141

后记 / 142

第 1 章 公共艺术的概念与属性

1.1 公共艺术的概念
1.2 公共艺术的属性
1.3 关于"公共艺术"容易混淆的问题

1.1 公共艺术的概念

1.1.1 对公共艺术的误解

什么是公共艺术呢？可能马上有人会说，公共艺术不就是"室外的雕塑"或者"壁画"吗？的确，户外公共场所中的雕塑与壁画确实是公共艺术，它们美化提升着公共空间和环境，而且雕塑与壁画也是公共艺术中最具代表、最传统的类型之一。但雕塑与壁画在几千年前就有了，公共艺术是年轻的现代的艺术，若雕塑与壁画与之相等，那引入公共艺术的概念就毫无意义了。况且公共艺术除了雕塑与壁画，还有很多类型，单纯地将雕塑与壁画等同于公共艺术相当的片面。

又有人会说，公共艺术"不就是摆放在公共领域的艺术品"吗？这样理解表面上看似不片面了，但仔细一想，只要是放在公共领域的艺术品就是公共艺术，那岂不是说一切艺术品都有可能是公共艺术？若私人收藏的艺术品放在公共领域那也成了公共艺术吗？这种说法是在把公共艺术的概念扩大化，什么艺术都是公共艺术了，实际上是在消解其概念。

也有人会参照其他艺术形式，从工具材料、表现技法、存在形式、艺术风格等角度给予公共艺术规范和界定，如国画、油画、雕塑、版画的概念，但在对公共艺术进行概念界定时，却发现无论是从形式、材料、类型、表现技法、风格、内容、面貌上，公共艺术都有无数种可能和存在方式，在所有的这些层面上并没有统一的规律和共性，从而无法定义。

更有甚者对"公共艺术"一词提出了质疑，认为这是一个自相矛盾的概念。公共艺术一定是符合公众审美和大众意识的，那艺术的个性何在？又将艺术的独特性和主观性置于何地？没有个性的艺术还是艺术吗？"艺术"可以"公共"吗？公共艺术是一个自相矛盾的名词吗？

"公共艺术"的概念存在着诸多的误解与偏颇。对"公共艺术"的概念界定，并不是一件"轻而易举"的事情，我们得慢慢地解释和分析。

1.1.2 "艺术"可以"公共"

1. "公共艺术"由"公共"和"艺术"两个部分组成

对于"艺术"长期以来都有着稳定的理解和深入的认识，这里就不再赘述。

以上对"公共艺术"的误解和偏颇，基于对"公共"一词的理解上。"公共"（public）意为"公开给民众的或者民众所共同享有的"（Open to or shared by the people）。所以，"公共艺术"应该是民众共有的、共享的艺术。

2. 艺术可以公共或共有吗？

一直以来，都有部分狭隘的观点认为艺术的产生与创造是源于艺术天才个人的思想和技艺，仿佛只有孤芳自赏才是真正的高雅，艺术与大众的距离成了理所应当，甚至当大众看不懂时艺术家才更"有才"，大众也把原因归于自己的"无知与浅薄"。这是一种从陈旧狭隘的范围里对艺术产生的片面理解和错误认识。

任何人类的创造都是社会活动的产物，都受到社会的制约和影响，艺术也一样。同时，任何创造都要满足人的需求才有意义，艺术也不例外。只是艺术满足人们的方式和程度有所不同，有些艺术满足的是小众层面，有些艺术是为大众创造，因此艺术没有高低好坏之分。

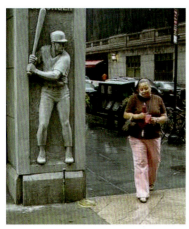 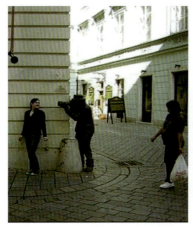 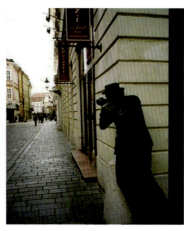

图 1-1　街头拐角处的高浮雕《打棒球》　　　　图 1-2　斯洛伐克首都布拉迪斯拉发街头转角的雕塑《偷拍的人》

艺术是可以公共和共享的,公共艺术就是可以共享的艺术,纯私有的艺术是不存在的,特别是在高度民主化的现代社会。(见图 1-1、图 1-2)

3. 艺术可以公共或共有

公共艺术就是满足公共需求,体现社会、地域、集体精神,表现和探索公共事物的艺术。

或者说公共艺术就是具有"公共性"的艺术。

那么,在这里就找到了"公共艺术"的关键与核心——公共性。要准确地界定公共艺术的概念,就必须分析这种"公共性"。

1.1.3 "公共性"解析

"公共性"是公共艺术得以产生的基础,是公共艺术的核心内容,是公共艺术的创作方法和依据,是创作的起点,也是创作的终极目标。

公共艺术的"公共性"表现在以下几个方面。

(1)从基础上看,在平等意识和民主体制下产生的公共领域,是公共艺术"公共性"得以实现的基础。

(2)从内容上看,公共精神的反映与公共事务的思考是公共艺术的主要表现内容。

(3)从方式上看,公共参与是公共艺术创作的主要方式。

1. 在平等意识和民主体制下产生的公共领域,是公共艺术"公共性"得以实现的基础

"公共领域"存在于近代,它是相对于现代国家法律中限定的"私人领域"而提出的。它与平等意识和民主体制息息相关,是人在社会中证明自身价值的场所。

公共领域要能体现出平等、参与、互动、共享、共有或共同遵守某一大众认可的规则等内容。

只有当公共领域存在时,"为公共而创作"的艺术才可能实现。

在封建专制的社会中不存在"公共领域",对统治者与权贵无公私可言,因为它们都是属于个人的。对于被统治者和广大民众来说无权利可言,因为他们没有自己的领域。所以那些在历史中留下来的艺术瑰宝,如石窟、教堂、寺庙、陵墓、纪念碑等只是统治者与神权的衍生物,并不属于民众。直到现代社会,变成了社会共有财富,其性质才转变成为公共艺术。

"公共领域"是近代政治经济社会发展的产物,是公共艺术产生的基础和依托,所以公共艺术是一门新兴艺术就不难理解了。

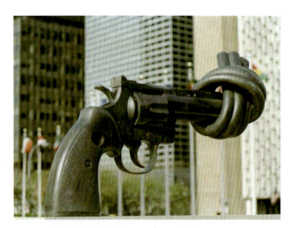

图 1-3　美国联合国大楼前的雕塑《打结的手枪》是对反战的社会公共话题的表现与反思

2. 公共精神的反映与公共事务的思考是公共艺术的主要表现内容

公共艺术无论采取何种艺术表现形式和创作手法,它的表现内容和精神内涵一定是要影响和感动大众的,并且一定是公共的,而不是私人的;是开放的,而不是封闭的。公共艺术的主题往往是人们关注的社会问题、公共话题。(见图1-3)

由此可见,公共艺术反映了现实生活,表达着大众的意愿与心声,同时也肩负着社会责任。好的公共艺术,甚至可以是社会文化、集体精神的象征,代表着公众的生活方式和审美方式,肩负着责任和使命。

3. 公共参与是公共艺术创作的主要方式

公共艺术通常不是艺术家一个人创作完成的,很多情况下是艺术家、建筑师、景观师、规划师、政府管理部门、民众代表等多方思想意念的综合与共同协作的成果,特别是一些大型的公共艺术作品设计更是如此。

不仅如此,很多公共艺术作品也需要民众的互动和参与,才能实现它完整的价值和意义。(见图1-4)

1.1.4　公共艺术的概念

公共艺术的"公共性"主要体现在上述三个方面。厘清了"公共性"的关键与核心之后,可以明确提出公共艺术的概念:公共艺术是存在于公共空间,并能够在当代文化意义上与社会公众发生关系的一种艺术,它体现了公共空间的民主、开放、交流、共享的精神。

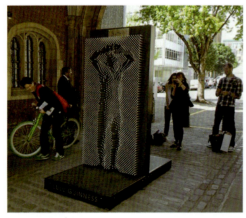

图 1-4　复制自己的装置——《梭动的金属针》

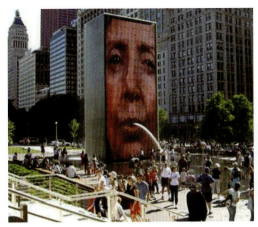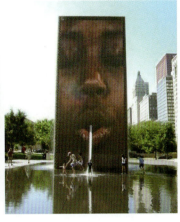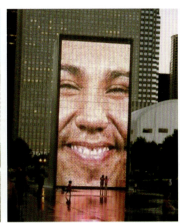

图1-5 美国芝加哥《皇冠喷泉》

从这个概念上来看,可以得出以下两个结论。

1. 公共艺术不像是一种艺术形式,更像是一种原则或方式

公共艺术的形式不一,而所有的公共艺术都是以公共空间作为切入点,从公共文化、公共精神的角度去创造、去实现价值。所以它不是一种具体的艺术形式,而是用艺术介入公共空间,用艺术影响公共大众,用艺术改善公共环境的一种原则或方式。

2. 公共艺术具有开放、综合、交叉的特质

公共艺术不会拘泥于某一特定的艺术形式,而是有多种的可能性。它可以是雕塑、壁画、装置、景观,也可以是小品、公共设施、水景、灯光、多媒体、表演,甚至是音乐舞蹈。现代的公共艺术还可以是建筑学、景观学、声学、光学,甚至是电子学等多学科的融合。公共艺术可以是一件具体的作品,也可以是一项跨学科的综合性工程。(见图1-5)

以上表述比较抽象,界定的方式也和其他的艺术不同,理解起来有点难度,为了更好地把握,先学习了解一下公共艺术的属性,因为了解公共艺术的属性也是对其概念的一种分解。

1.2 公共艺术的属性

公共艺术有三大属性,即社会属性、文化属性、环境属性。

1.2.1 社会属性

公共艺术的社会属性在于,社会是公共艺术生成和发展的平台,是公共艺术创作的内涵和对象,也是推动艺术发展的动力。而公共艺术以优化和改善社会生态环境为理想,并通过和社会的互动,以参与和解决社会问题为己任,这也是公共艺术与社会的关系。

纵观社会历史,完全与世隔绝、纯粹个人体验的艺术是没有的,任何艺术都有着或多或少的时代和社会的烙印。

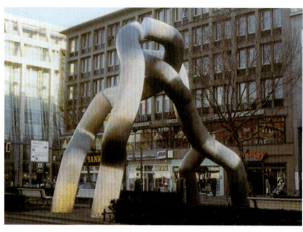 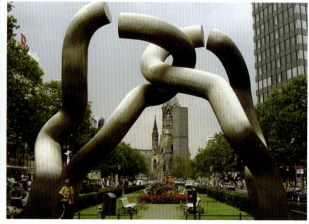

图1-6 《柏林》雕塑

公共艺术相对于其他艺术,要求更多地思考公众审美趋向,关注社会生活问题,创造和谐的公共环境,融入社会公众的参与等。公共艺术与社会的关联是必须的、强烈的、突出的。这种社会属性也是它区别于其他艺术的特点所在。

有很多公共艺术作品就是社会与时代的见证与象征,代表着社会大众的心声。作为公共艺术创作者,需要具有强烈的社会责任感,肩负社会使命,不管创作手法是正面的弘扬,还是侧面的批判,都应产生相应的社会效应。(见图1-6)

1.2.2 文化属性

公共艺术的文化属性可以从以下两个方面来定义。

(1)公共艺术的创作是通过对文化价值的挖掘和传播,展示民族优秀的文化传统,将公共文化变成标识符号,打造区域整体文化形象。(见图1-7、图1-8)

(2)公共艺术的文化属性还体现在公共艺术对公众文化的培养与传播上,这既是公共艺术的价值所在,也是公共艺术的职责所在。公共艺术对文化信息具有传达、教育导向、陶冶情操的作用,还有传播知识、提高大众文化修养、审美品位的功能。(见图1-9)

可以说,公共艺术在对公共文化的培养与传播上相对于其他的艺术形式更具优势。当文化的传播披上了艺术的外衣就比单纯的说教更容易让公众接受。

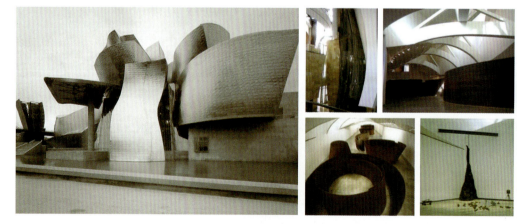

图1-7 西班牙毕尔巴鄂古根海姆博物馆

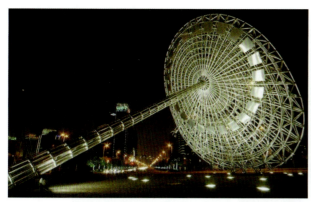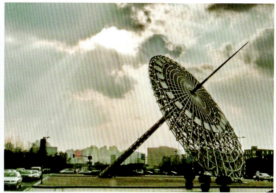

图1-8 上海浦东《日晷》雕像

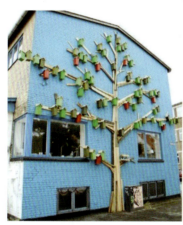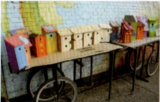

图1-9 《快乐鸟舍》装置

1.2.3 环境属性

公共艺术的创作空间离不开特定的环境空间,环境空间是公共艺术创作的主要来源。按照与公共艺术创作的功能关系,环境空间分为纪念性空间、标志性空间、市民空间、商业空间、风景空间、交通空间六大类。

1. 纪念性空间

一般的城市和地区都有自己的纪念性空间,用来纪念在这个城市中曾经发生的历史事件、著名历史人物等,以体现该区域的历史文化背景。这些空间有的是历史事件发生的遗址,有的是人物的故居或是经过选择的特定地点。这些空间中一般会建造纪念性、公共性的艺术品与构筑物等。(见图1-10)

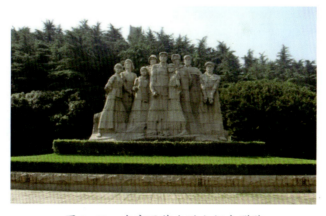

图1-10 南京雨花台烈士纪念群雕

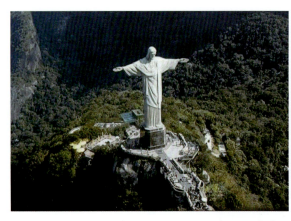
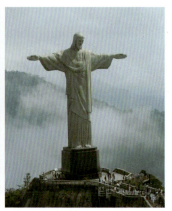

图1-11　巴西里约热内卢《救世基督像》

图1-12　奥迪吊桥广告艺术

2. 标志性空间

每个城市和地区因其所在的国家、历史、民族的不同,都会有不同的文化特征。

各种代表性的建筑、文化遗址、政治文化中心等,会形成不同的环境空间,而这些空间就是区域文化的代表或标志。(见图1-11、图1-12)

3. 市民空间

市民空间以类型丰富、层次繁多为特点,它对应着人们各种不同的生活和活动,如人民广场、博物馆、居住区、影剧院、公园等,这类空间主要以公共休闲、文化娱乐为主。(见图1-13、图1-14)

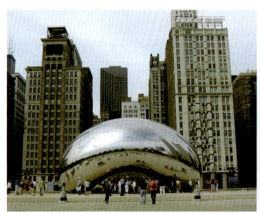
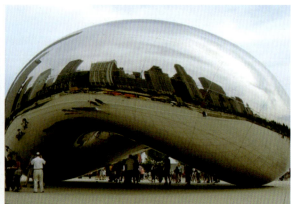

图1-13　美国芝加哥广场雕塑《云之门》

图 1-14　汉口江滩的公园雕像

图 1-15　商业街上的公共景观小品

4. 商业空间

商业空间指商场、购物中心、市场、商业步行街等，这种空间环境中人流密集、环境嘈杂，很多企业商家借助这一空间为商业做推广与宣传。(见图 1-15)

5. 风景空间

风景空间多是以风景名胜、自然景观为主的休闲旅游区域，其特点是结合了自然景观与人文痕迹，这类空间的公共艺术是人与生态环境和谐共生的体现。(见图 1-16)

6. 交通空间

交通空间大部分是以城市交通道路枢纽或高速公路道路的转换区域为主。(见图 1-17)

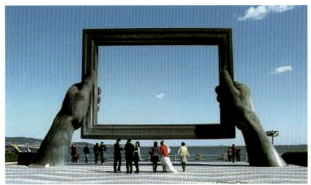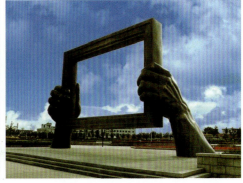

图 1-16　威海公园锻铜雕塑《画中画》

图 1-17　美国芝加哥城市街道公共艺术作品《彩色景墙》

从以上不同环境空间中的公共艺术可以看出：公共艺术的创作离不开环境空间的功能，环境空间是公共艺术创作的平台；环境空间的优化、文化品位的提升、区域标志的设置、形象品牌的打造等都需要公共艺术的介入。

1.3　关于公共艺术容易混淆的问题

在了解了公共艺术的概念属性之后，我们有必要对公共艺术中容易混淆的问题做进一步的补充与提示。也就是说，我们清楚了什么是公共艺术，还要能看出什么不是公共艺术。

公共艺术概念容易混淆主要存在于两个方面：一是公共艺术与美术馆、博物馆中艺术品的区别；二是公共艺术与户外艺术的区别。

1.3.1　公共艺术与美术馆、博物馆中艺术品的区别

有人认为美术馆、博物馆是面对公众的、开放的文化艺术活动场所，是人们欣赏艺术、陶冶情操的公共环境，自然其中的艺术品就是公共艺术了。

这种看法和推论过于表面化和简单化，若深入分析，会发现公共艺术与美术馆、博物馆中的艺术品有着本质上的区别。

1. 展示的方式不同

美术馆、博物馆中的艺术品不要求特定的展示地域，流动性强；它们可以在展厅中变换展位，可以在不同的美术馆、博物馆中交流互换展出，而且它们往往只适合小范围的观看和欣赏。（见图 1-18、图 1-19）

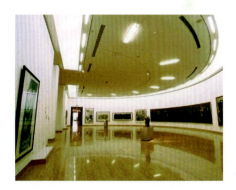
图 1-18　中国美术馆及中央圆厅

图 1-19　美术馆中展出的雕塑作品

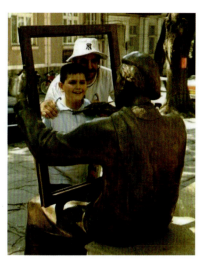

图1-20 雕塑《街头画家》,人们可以自由的参与互动

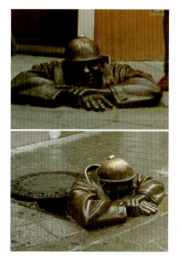

图1-21 捷克布拉迪斯拉发街头雕像《劳动的人》

而公共艺术属于它所属的特定环境,是公共的、开放的,大多还可以互动和交流。(见图1-20、图1-21)

2. 创作的动机和表现的内容不同

美术馆、博物馆中展出的艺术品创作动机和表现内容是从个人角度出发的,更个性化、情绪化,有些甚至是偏激的;公共艺术在表现内容和创作动机上则更接近民众思想和适应地域文化,更具亲民性,其创作的过程也是一个开放的过程。(见图1-22、图1-23)

1.3.2 公共艺术与户外艺术的区别

存在于户外空间的艺术形态不一定就是公共艺术,公共艺术也不仅仅限于户外空间,关键点在于空间或场所是否具有"公共性"。

很多在户外公共场所或区域的公共艺术,可以供人们随意接触、交流,但并不是说出现在户外空间的艺术形态就一定是公共艺术,关键要看这个户外空间是否具有公共性。例如,俄罗斯艺术家用镜子创作的户外作品《魔镜,世界有多美》,由于该作品的户外环境并不是明显的公共领域,所以不好界定其是纯艺术作品还是公共艺术。再如,原始的巨石文化、金字塔、兵马俑、石窟艺术虽然都在户外,但在传统社会制度下没有公共空间,它们服务的是王权与神权,而非民众,所以不具备现在公共艺术的精神,那么在它们产生之初就不是公共艺术。

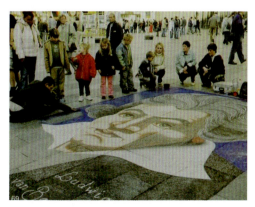

图1-22 街头现场作画的艺术家

图1-23 泰国曼谷大型购物中心《致命的长凳》

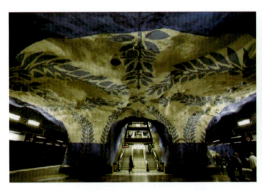
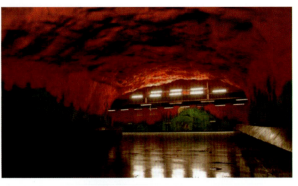

图1-24 瑞典首都斯德哥尔摩地铁站内的公共艺术

另外,公共艺术的存在绝不仅仅限于户外,它还可以在室内,只要是具备公共性的公共场所和区域,都可以创作出公共艺术。(见图1-24)

本章总结

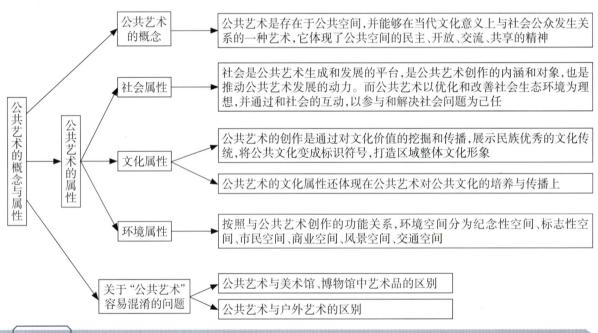

思考题

1. 什么是公共艺术?
2. 根据公共艺术的概念与属性,请分析:
(1) 公共艺术与美术馆、博物馆中艺术品的区别;
(2) 公共艺术与户外艺术的区别。

第 2 章 公共艺术的特征

2.1 参与互动性

2.2 社会性

2.3 多样性

2.4 适应性

2.5 通俗性

公共艺术区别于其他艺术形态的特征主要表现在以下五个方面。

(1) 公共艺术具有参与互动性。

(2) 公共艺术具有社会性。

(3) 公共艺术具有多样性。

(4) 公共艺术具有适应性。

(5) 公共艺术具有通俗性。

2.1 参与互动性

公共艺术是具有"公共性"的,是开放的、民主的。它尊重的是参与者的社会权利(即共享的权利),并公正地对待每一个参与者。

公共艺术设计特别强调作品与公众的交流,具有很强的参与性和互动性。

(1) 参与性体现在公众对作品成果的参与以及对作品创作过程的参与两方面。

公众对作品成果的参与见图 2-1。

公众对作品创作过程的参与见图 2-2。

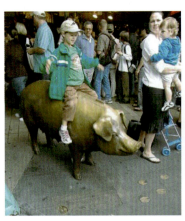
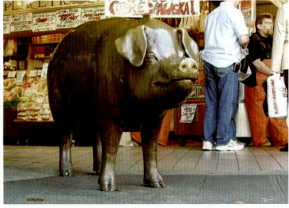

图 2-1　瑞球猪(Rachel the Pig)

图 2-2　大型互动建筑景观艺术《筑梦》

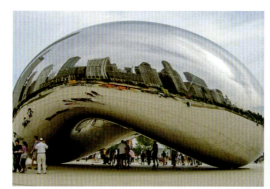

图 2-3 《云之门》下观众与作品的交流与互动

图 2-4 街道上逼真的 3D 壁画

公共艺术的参与性还表现在艺术家、建筑师、景观设计师、城市规划师、工程师、政府机构、社会大众思想观念的综合与共同协作。特别是现代公共艺术越来越将公众的意识放在首位，例如重大项目的设计方案均是采取公开、公平的竞标方式，广泛采纳公众意见，尊重公众的评判。

(2)互动性体现在艺术家、公众、作品之间的交流和沟通、选择和影响。

在互动的过程中，公众甚至有可能成为作品的主导，同时公共艺术的创作对公众是开放的，过程也是开放的。对公共艺术作品的检验是在互动中完成的，必须要有公众的互动才能显现出公共艺术作品的意义，作品成功与否的最后评判者是公众。（见图 2-3、图 2-4）

公共艺术突出的"公共性"，让其特别注重公众的参与和互动，有些公共艺术作品就是一个公众共同参与的社会活动与事件。

2.2 社会性

公共艺术并不只是简单的艺术形式，也不只是简单地去创造能与公共环境相协调的艺术品，相对于其他艺术形式，它更关注社会问题和社会现象。

公共艺术是社会思想观念的体现,它追求的是社会价值和意义,关注的是社会问题与民众生活状态。(见图2-5、图2-6)

公共艺术的社会性具有鲜明的价值立场,体现社会的公正和道义。通过它可以引起大众对日益突现的、激化的各种社会问题的关注,如环境、气候、污染、能源节约等公共问题,从而寻找解决的途径,帮助改善社会问题。(见图2-7、图2-8)

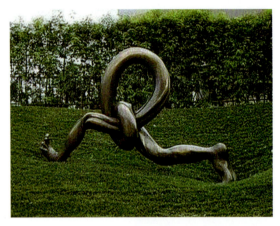
图2-5 《打结的脚在奔跑》

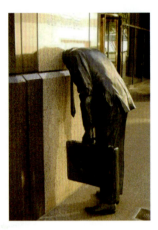
图2-6 美国会计事务所大门口的雕塑

图2-7 《管子树》装置艺术

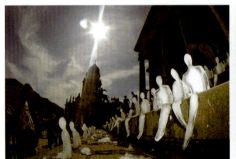

图2-8 《融化的小冰人》引起公众对全球变暖的关注

2.3 多样性

公共艺术是所有艺术形态中涵盖面最广、形式面貌最多样的艺术形式。

公共艺术的多样性体现在类型的多样性、材料的多样性和表现手法的多样性上。

(1) 类型的多样性。包括壁画、雕塑、景观装置、景观小品、室内置景、地景造型、水景造型、灯光造型、街头艺术等。

(2) 材料的多样性。包括金属、石材、木材、玻璃、陶瓷、纤维、综合材料等。

"以突出材料创意"而出彩的公共艺术作品如图2-9至图2-11所示。

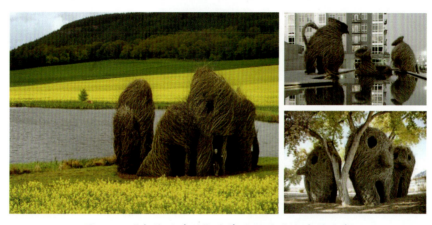

图2-9 "自然派建筑"随着时间的流逝自然分解

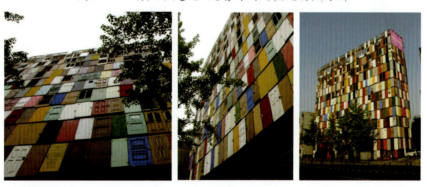

图2-10 1000扇门架起的高大构筑物

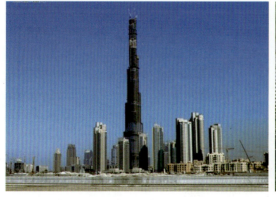

图2-11 在世界最高的建筑迪拜塔上,用196个铜及镀金材质做成的打击乐器钹发出令人惊讶的柔和水声,名为《世界之声》

(3) 表现手法的多样性。包括具象的、抽象的、写实的、庄重严肃的、幽默诙谐的等。不同表现手法的公共艺术作品如图 2-12 至图 2-19 所示。

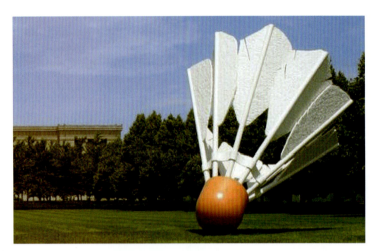

图 2-12 《巨大的羽毛球》(具象的)

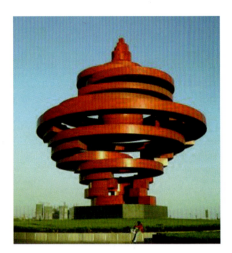

图 2-13 青岛五四广场的主题雕塑《五月的风》(抽象的)

图 2-14 英国公园中的几何图形(抽象的)

图 2-15 英国残破的人脸铜像(写实的)

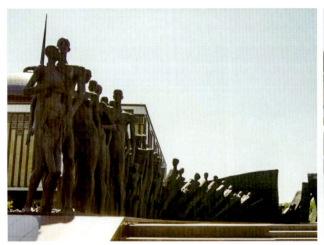

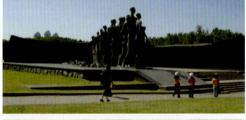

图 2-16 莫斯科雕塑《人民的悲剧》(庄重严肃的)

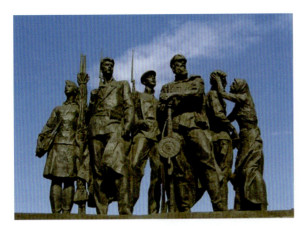
图 2-17　俄罗斯战斗英雄的雕像（庄重严肃的）

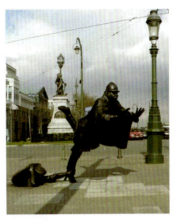
图 2-18　比利时首都布鲁塞尔街头雕像《年轻的叛逆者与警察》（幽默诙谐的）

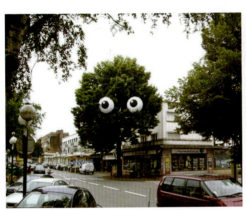
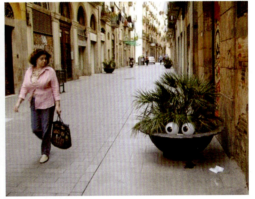
图 2-19　英国的公共艺术作品《眼睛》（幽默诙谐的）

2.4　适应性

公共艺术的存在必须依赖于公共空间和周围的地域环境，它的创作元素、材料、风格、技法等方面，都应该适应特定的文化和环境空间。

体现地域文化并且与环境空间相协调是公共艺术创作的基本原则之一，这种适应性分别体现在观念意识、功能和风格上。

(1) 观念意识上的适应。

观念意识上的适应主要是指公共艺术对特定文化内容的呈现，对区域集体精神的表达，对特定社会生活问题的关注。能成为时代、地域象征和标志的公共艺术一定是代表了那个地域环境的观念意识。（见图 2-20）

(2) 功能上的适应。

功能上的适应主要是指公共艺术在满足社会公众的物质与精神、生理与心理、消费与使用等方面的作用和功能，这一点在公共设施与公共服务类中的表现更为突出。（见图 2-21）

(3) 风格上的适应。

风格上的适应主要是指公共艺术本身也是环境空间的一个重要组成部分，它在风格上是受环境制约

的。这种制约对创作来说既是挑战也是切入点。

值得注意的是风格上的适应未必表现为形式语言的完全一致,有时恰当的对比与变化也是一种适应。如墨尔本美术馆前的抽象雕塑从色彩上与美术馆建筑统一,但在材质与形态上与美术馆建筑又形成鲜明对比(见图2-22)。

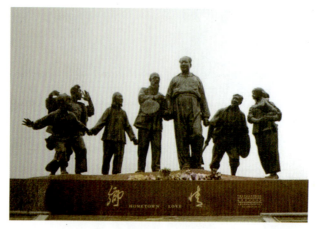

图 2-20　毛主席家乡的雕塑《乡情》

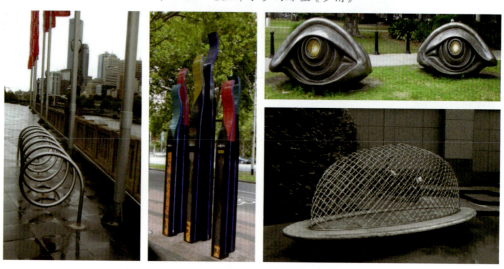

图 2-21　各种公共设施设计(草坪灯、公共座椅、自行车停靠架、导视系统)

图 2-22　墨尔本美术馆前的抽象雕塑

2.5 通俗性

公共艺术作品的表现语言应在满足公共性和开放性的条件下尽量通俗化。

在公共环境空间中,公共艺术作品面对的是川流不息的人群,他们有着不同的社会身份、不同的教育背景,甚至不同的国家、不同的宗教信仰。因此,公共艺术必须是通俗化的。

通俗化不是世俗、庸俗,而是指以大众审美为创作出发点,强调作品的亲和力,强调作品与环境的和谐。

公共艺术的通俗化创作是指以大众的审美情趣和审美心理为艺术创作的基本出发点进行的作品创作。公共艺术的创作要从立意、尺度、材质、色彩等方面强调作品与公众的亲和力,拉近作品与公众的距离,强调作品与场所空间、时代背景、意识形态的和谐性,从而创造出一个和谐完美的人文环境。

那些完全建立在个人审美意趣上的艺术品,虽然不乏生动、新颖的艺术精神,但若不符合大众审美,则不适合作为公共艺术放在具有开放性和大众性的公共空间中。

公共艺术在通俗化的同时,也可以生动、新颖而富有创意。(见图2-23至图2-25)

图2-23 大楼外蓝色的玻璃钢雕塑

图2-24 公共路障设计《香蕉皮》和《章鱼须》

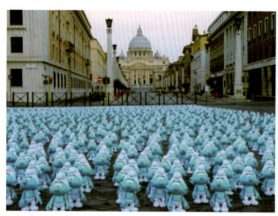

图 2-25　意大利罗马的"全球蓝精灵日"

站在艺术家的角度看,公共艺术的通俗化是一种制约,但反过来,站在大众的层面想,作品不管能否被接受,只要身处公共环境就无法避免,从这一点上来看公共艺术的通俗化似乎是强制性的。

艺术家与公众既是对等的也是相互制约的,艺术家应该平衡心态。

公共艺术的创作反对一味地迎合公众心态,反对毫无创意的作品,公共艺术的创作要有品位和层次。

公共艺术家应该进行非极端个人化的创作,应站在共性的基础上谋求个性的突破与发展。

本章总结

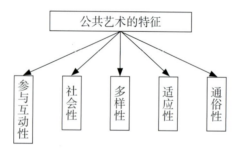

思考题

1. 请结合代表性案例具体分析公共艺术有哪些特征。
2. 了解"克莱斯·奥登伯格"的艺术成就与代表作品。

第 3 章 公共艺术的功能与价值

3.1 审美功能

3.2 创造公共文化

3.3 彰显地域/城市的文脉与气质

3.4 将艺术融入生活

公共艺术的功能与价值是从公共艺术存在的意义、发挥的作用及肩负的社会责任等较深的层面去探讨的。

公共艺术的功能与价值在于：为环境空间的多功能化起积极作用、营造文化的交流与共享、将精英文化推向社会大众。

(1) 为环境空间的多功能化起积极作用是指公共艺术作为空间的内容和突出点，能使环境空间更趋向于人性化、风格化、艺术化、生态化与和谐化。

(2) 营造文化的交流与共享是指公共艺术有明确的指导性和情境的限定性，作为艺术是有内涵和感染力的，能够形成文化的共识和共同趣味。

(3) 将精英文化推向社会大众是指精英艺术中的理想主义与经典文化通过公共化后，成为大众参与社会生活的一部分。公共艺术使艺术生活化，也使生活艺术化。

以上对功能与价值的阐述比较深奥且抽象，为了更好理解，将公共艺术的价值与功能具体地剖析为以下四个方面，即审美功能、创造公共文化、彰显地域/城市的文脉与气质、将艺术融入生活。

3.1 审美功能

审美功能是公共艺术的首要功能，公共艺术作品是通过以视觉形态为基础的审美完成与公众的沟通的。

对于课程中所研究的公共艺术作品而言，公众与作品的沟通过程依然是以视觉审美为基础的，或者是通过视觉形象、视觉符号来完成与公众的沟通，即以点、线、面、体、色彩、空间、材质等视觉形态要素和公众进行沟通。因此，公众与作品的沟通其实是对视觉形态的审美过程，而公共艺术的视觉形态和效果将直接影响到公共空间与文化的品质。（见图 3-1、图 3-2）

公共艺术作品以优美的线条与造型将观者带入唯美的感受中。

公共艺术作品用自然有机流畅的形态，将质朴而深刻的情感表达出来，厚重而温暖。

公共艺术作品能够成为环境空间的装饰美化物，重要原因是在于其具有审美功能。

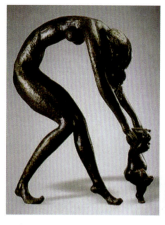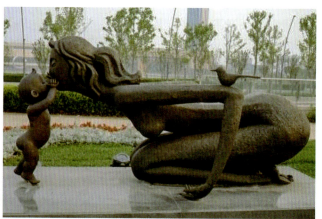

图 3-1　中国艺术家韩美林以"母子亲情"为题材创作的公共艺术作品

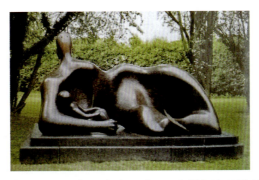

图 3-2　英国雕塑家亨利·斯宾赛·摩尔以"母子亲情"为题材创作的公共艺术作品

纯审美功能的纯艺术作品(如雕塑)可以通过作品尺度的扩大和对材料的实际应用,对环境空间与景观空间发挥作用和产生影响。纯艺术作品(雕塑)和景观空间的联系融合对景观环境的审美质量有极大的提升,也强化了公共艺术在环境营造中的审美作用。

这里要特别提到日裔美国艺术家野口勇,他是20世纪最著名的雕塑家之一,是最早尝试将雕塑和景观融合的艺术家之一,他一生都致力于用雕塑的方式塑造景观。野口勇设计了许多著名的公共艺术和景观作品。(见图3-3至图3-5)

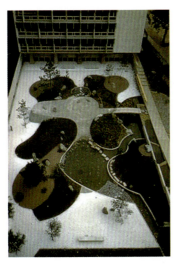 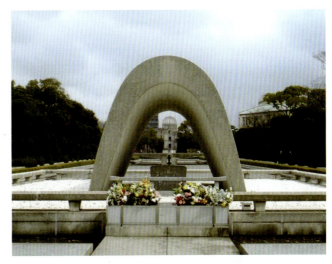

图 3-3　法国巴黎联合国教科　　图 3-4　日本广岛和平公园死难者纪念碑
文组织总部庭园设计

图 3-5　美国加州情景剧场

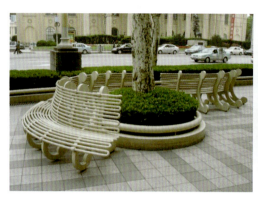
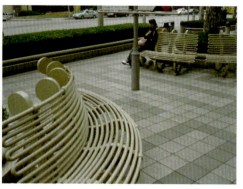

图 3-6　上海街头的景观座椅

公共艺术需对环境空间营造起到突出的装饰、美化作用。即使是一些实用功能十分突出的公共艺术作品，如公共设施，除了具有自身功能外，还必须具有装饰、美化、营造环境的作用，即审美的功能，这样才能称为公共艺术。（见图 3-6）

3.2　创造公共文化

公共艺术对公共文化的创造，实现了艺术"为人民服务"的宗旨。

优秀的公共艺术作品都在环境空间里表现和传播着特定的公共文化和理想，颂扬着共同的人生哲学或信仰；优秀的公共艺术作品是民众广泛参与，并能够反映社会问题的一种艺术形式。基于这两点，公共艺术创造的公共文化是建立在公开、公正的前提下的，大众平民化的，真正"为人民服务"的艺术。

公共艺术和社会文化对民众尊重程度越高，象征着社会的文明进步程度越高。所以，公共艺术不能仅限于以大型的、纪念性的、歌颂和宣传性的方式展开，不能仅仅只充当教化的工具，而是更多地参与民众的生活，关注大众的审美，以亲和、自然、娱乐、平等的姿态与公众对话，创造和谐的公共关系和社会氛围。（见图 3-7）

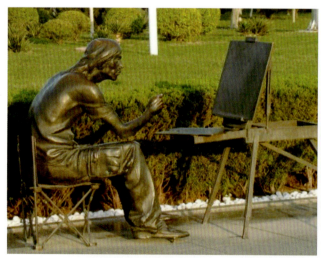
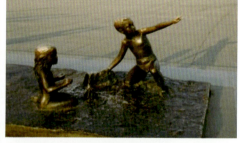
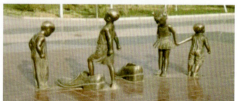

图 3-7　大连星海广场上的亲民雕塑《画画的人》《爸爸的大鞋子》等

3.3 彰显地域／城市的文脉与气质

具有特定地域、文化内涵和突出艺术形式的公共艺术作品，可以成为地域文化的标志和城市精神的象征。

公共艺术的存在，大到建筑、景观，小到公共场所的一草一木，远到历史遗迹、遗址（一段城墙、一座庙宇、一条老街），近到现代的广场、艺术品，都在默默地讲述着地域与城市的文化脉络，反映当地居民的生活状态。标志性的公共艺术作品更是一个地区、一个城市文化精神的浓缩与象征。（见图3-8）

从某种意义上说，一座城市有没有代表性的公共艺术和公共文化，已经成为判断这座城市品位以及文化精神优劣的显著标志。

图3-9至图3-12所示为世界著名的城徽、城雕作品。

图3-8 《拓荒牛》

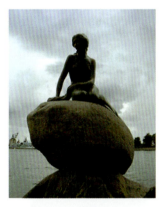 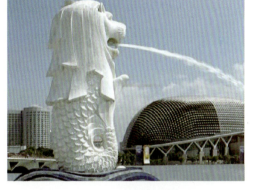

图3-9 《海的女儿》　　　　图3-10 《鱼尾狮》

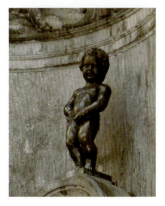 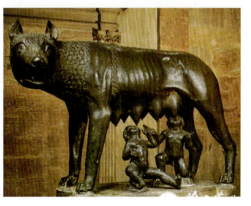

图3-11 《撒尿小童》　　　　图3-12 《母狼育婴》

3.4 将艺术融入生活

公共艺术是功能与理念的复合体,它将艺术与文化融入人们的日常生活中。

当我们在社会活动中需要进行空间场所的跨越、转换和滞留,或是需要借助各种交通工具或指示系统予以辅助时,就会感受到公共艺术的功能价值和重要性。

现代的公共领域中,无论是公共建筑、照明、道路、桥梁、车辆、通信、标志物、绿化,还是公共卫生或安全设施、健身娱乐或休闲设施以及整体的公共空间环境,都不能缺少合理的、个性的、艺术的规划与设计。

城市公共设施系统化设计已成为实现城市生活和公共空间人性化和效率化运用的基本保障。

公共艺术在为市民大众提供方便、舒适和美感的同时,也潜移默化地影响着人们的审美观念和行为方式,它将艺术和文化最为生活化的部分融入了普通大众之中。(见图 3-13 至图 3-15)

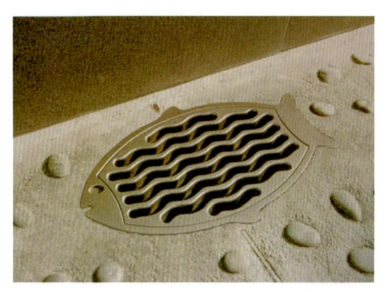

图 3-13　美国旧金山街道的鱼形排水装置

图 3-14　街头妙趣横生的饮水器

图 3-15 树林里的雕塑座椅

本章总结

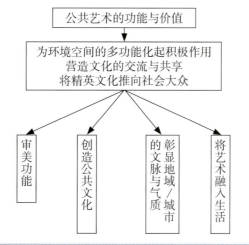

思考题

1. 请结合代表性案例具体分析公共艺术的价值与功能。
2. 了解亨利·斯宾赛·摩尔、野口勇的艺术成就与代表作品。

第 4 章 公共艺术的历史与发展

4.1 世界公共艺术的沿革
4.2 中国公共艺术的沿革
4.3 当代公共艺术的发展态势

"公共艺术"是现代名词和现代事物,但在进入现代社会之前,就有了公共艺术行为与痕迹,从远古到出现"公共艺术"这一名词之前的公共艺术行为可以称为"前公共艺术"。"前公共艺术"与现代的"公共艺术"有着诸多内在的联系,但又有着实质性的区别。

"前公共艺术"基本上都是神权、宗教势力、贵族势力和政治权力的产物,例如中国古代的园林、庙宇、林木、石窟等公共艺术均是凌驾于大众之上的艺术,这些公共空间中的艺术是孤立于大众和环境特性之外的。虽然现在这些艺术俨然成为公共艺术和大众的财富,但从其本质来看,并非现代意义上真正的公共艺术。

现代公共艺术出现在什么时候?我们无法以一个准确的事实来说明现代公共艺术是在哪个时间、哪个国家,甚至哪次具体的活动中产生和出现的,因为现代公共艺术的产生有着历史发展的连续性,它的出现经历了漫长的发展演变过程。

总的来说,现代公共艺术是在国际性政治、经济、文化和城市化建设产生巨大变化的大背景下发展起来的。这些背景包括:人类社会在人生观和价值观上的变化和发展;不同社会背景下人们对社会政治民主化的需求;人们对艺术本质问题所产生的不同理解等。

现代社会对公共艺术的社会文化价值、公共艺术与环境的关系、公共艺术与城市化进程、公共艺术与公众参与等方面的关注是前所未有的,这也是"公共艺术"与"前公共艺术"的本质区别所在。

4.1 世界公共艺术的沿革

世界公共艺术的产生与发展经历了18世纪启蒙主义时期的思想铺垫、19世纪后艺术综合与多元化发展的大背景、后现代主义文化的催生、西方国家政府和政策对公共艺术的支持与重视这几个主要阶段。

4.1.1　18世纪启蒙主义时期的思想铺垫

18世纪启蒙主义奠定了公共艺术的思想基础。

启蒙主义运动实质上是18世纪法国大革命前新兴资产阶级向封建阶级夺权之前的一次舆论大准备。

启蒙主义理论包括两个方面。

(1) 用自由、平等、博爱、天赋、人权来反对封建专制的特权。

(2) 用无神论、自然神论、唯物论来反对宗教迷信。

启蒙主义思想的三个基本点。

(1) 整个宇宙是可以得到充分认识的,它由自然而非超自然力量支配。

(2) 严格运用科学方法,可以解决所有研究领域的基本问题。

(3) 人类通过"教化"可以获得几乎没有止境的改善。

启蒙主义所带来的思想解放使"公共性""公共领域"的概念隆重登场,大众对介入公共事务有了更多的期望和信心,为后来"公共艺术"的出现做了思想上的铺垫。

但在这一时期,现代意义上的公共艺术并没有出现。因为这一时期在艺术上强调的是独立,强调的是艺术不同于生活的特殊性,强调的是艺术家与公众的区别。而这与公共艺术需要解决的问题恰好相悖,这一时期艺术的发展相对滞后于思想的解放,所以,这一时期还没有出现真正意义上的公共艺术。

4.1.2 19世纪后艺术综合与多元化发展的大背景

19世纪后,特别是19世纪末至20世纪初,艺术呈现综合化和多元化发展的态势,代表不同艺术观念和思想的艺术家以极大的热情和自己独特的方式加入公共艺术的创作中。

代表人物有法国雕塑家罗丹、西班牙画家米洛、毕加索等,他们的作品中都有公共艺术的创作。罗丹是19世纪法国最有影响力的雕塑家,其作品架起了西方近代雕塑与现代雕塑之间的桥梁,他是传统雕塑艺术的集大成者,是20世纪新雕塑艺术的创造者,是西方雕塑史上一位划时代的人物。(见图4-1、图4-2)

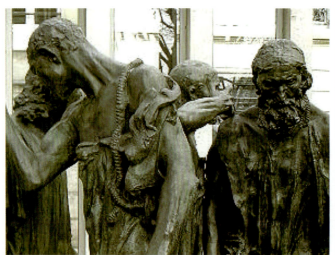
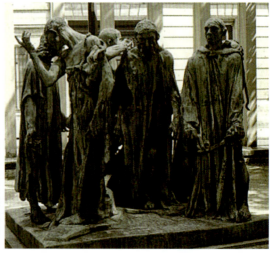

图4-1 法国雕塑家罗丹作品《加莱义民》

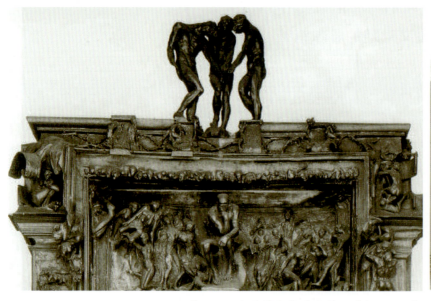
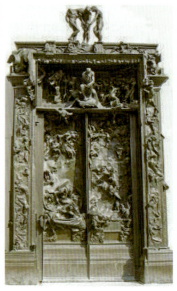

图4-2 法国雕塑家罗丹作品《地狱之门》

4.1.3 后现代主义文化的催生

后现代主义文化给西方艺术的发展带来了转折性的变化。

对于后现代主义理论很难给出一个确切的定义,它是由多重艺术主义融合而成的派别,具有以下几个特点。

(1) 人性化与自由化。后现代主义反对现代主义的纯理性及功能主义,秉承以人为本的原则,注重人性化、自由化。

(2) 个性化与内涵。反对现代主义的苍白平庸及千篇一律,推崇舒畅、自然、高雅的生活情趣与文化内涵。

(3) 历史文脉的延续。主张继承传统,回归历史文脉,追求传统典雅与现代新颖相融合。

(4) 矛盾性、复杂性、多元化。用复杂和矛盾洗刷简洁与单一,非此非彼或亦此亦彼,主张多元化的统一。

后现代主义文化给西方艺术带来的变化直接催生出当代意义上的公共艺术,其作用主要表现在以下三个方面。

(1) 艺术大众化的浪潮,使艺术的个人主义和精英主义被生活化、通俗化、平民化。

艺术与生活的关系发生了变化,它将艺术的生活化和生活的艺术化融为一体,打破了传统的二者对立的局面,艺术的神秘感、殿堂感和经典式也被打破。"万物皆为艺术品""人人都是艺术家"虽有些极端,但也在一定程度上体现了艺术门槛的降低。

(2) 艺术的功能发生了变化,人们开始强调艺术对社会生活的干预。

一系列引人注目的社会问题成为艺术关注的焦点:种族、性别、生态、环境、边缘人群、弱势群体等,人们开始从艺术的角度去寻找解决问题的途径和方法。

(3) 后现代主义文化成为国际性主流文化,大众对公共空间权利提出要求和参与意向。

普通民众越来越重视自身的社会权利,要求参与公共事物,对公共艺术的产生起了很大的推动作用。公共艺术在本质上,是一种社会权力的体现。

4.1.4 西方国家政府和政策对公共艺术的支持与重视

1. 美国是现代公共艺术的重要发源地之一

20 世纪 30 年代,罗斯福政府实行"新政",投资一系列城市基本建设项目,包括公共建筑、高速公路、桥梁和文化艺术设施,并在 1933 年组建"公共设施的艺术项目"机构,调动上千名艺术家,在近十年的时间里为美国各地的公共建筑、场所、街道、广场等进行大规模的公共艺术创作,这一举措为公共艺术在全美范围内的普及起到了十分积极的作用。

随着艺术精英主义的消失以及公共空间的开发,公众越来越多地参与到公共事务中,许多西方政府逐渐重视公共艺术并制定了一系列有利于公共艺术发展的政策和措施。

(1) "艺术百分比计划"。

1959 年美国费城以立法的方式规定:任何新修或翻新的建筑项目,无论是政府建筑还是私人建筑,必须将其资金总投资的 1% 用于购买雕塑或进行艺术装饰。

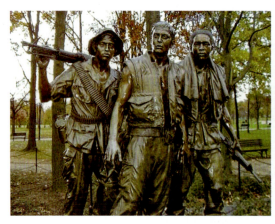
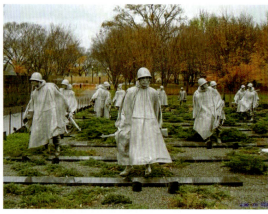

图 4-3　越战纪念碑(左)和朝鲜战争老兵纪念碑(右)

(2) 美国"国家艺术基金会"。

1965 年美国成立"国家艺术基金会",为发展公共艺术事业提供特别资助。如今,"艺术为人民服务"俨然成为美国的国策之一。20 世纪 80 年代,美国国会批准建造了一系列战争纪念碑。(见图 4-3)

2. 英国的公共艺术机构

20 世纪 80 年代,英国的公共艺术机构应运而生。(见图 4-4)

3. 德国"公共艺术办法"

德国政府在 1978 年 9 月通过了新的公共艺术办法,该条例具有相当的强制性,如任何公共建筑,包括景观、地下工程等都需预留一定比例的公共艺术经费。(见图 4-5)

另外,德国政府每年也会拨一笔资金作为都市空间艺术经费进行公共艺术活动,如举办公共艺术征集和竞赛活动等。

4. 日本立法对公共艺术的重视

20 世纪 80 年代中期,日本已经开始立法将建筑预算的 1% 作为景观艺术的建设费用,并且对建筑周边的环境、绿化也进行了大量的投资(见图 4-6)。日本政府在公共艺术的设立和社区公共环境的管理方面也有详细的规定,如在公共空间中,需要设置饮水机、时钟、座椅、照明、公厕、指示牌等。

公共艺术正是有了这些具体政策的支持和保障,才使其拥有一个良好的发展空间。公共艺术区别于其他艺术重要的一点,就是它相对依赖政府和社会文化政策的扶持。

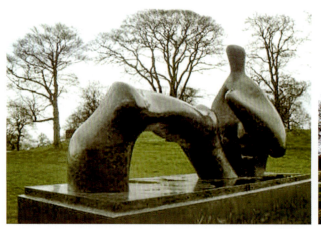
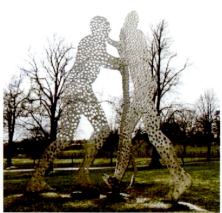

图 4-4　英国公共艺术作品

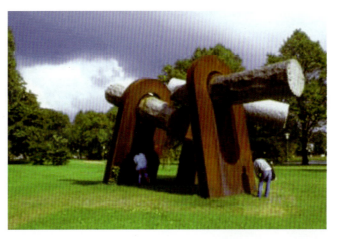

图 4-5 德国城市公园雕塑

图 4-6 日本公共艺术作品

4.2 中国公共艺术的沿革

从社会经济学的视角和已有的国际经验来看,公共艺术的发展和繁荣与一个国家或地区城市化的程度和文明程度是成正比的。

由于历史原因,中国近现代的公共艺术在政治和经济的影响下,出现过相对较长的停滞,在新中国成立后,才逐渐恢复与发展。

下面我们按照时间的顺序,来梳理一下近现代中国公共艺术的发展过程。

4.2.1 1949—1965 年

这一时期,公共艺术(主要是雕塑)多以反映时代、歌颂社会为主题,革命现实主义成为表达的主要思想。

这一时期公共艺术的题材多为政治服务,作品大多具有宣传教化的作用,虽然弱化了艺术的本质特性,但也创作出不少优秀的作品。(见图 4-7、图 4-8)

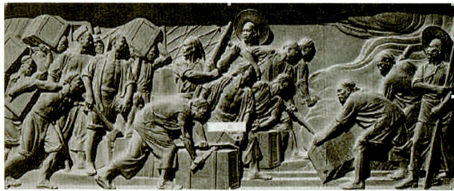

图 4-7　人民英雄纪念碑及其浮雕

图 4-8　《收租院》

4.2.2　1966—1977 年

　　这一时期，中国的公共艺术受到了极左思潮的干扰，城市发展秩序被打乱，公共艺术处于停滞不前的状态，城市雕塑的题材也通常以领袖像为主，除个别的优秀作品（见图 4-9、图 4-10）外，大多趋向单一化、样板化。

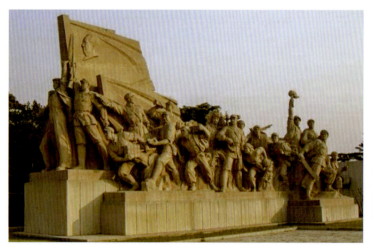

图 4-9　毛主席纪念堂门前的雕塑　　　　图 4-10　毛主席纪念堂内的毛泽东汉白玉像

4.2.3　1978年至20世纪80年代上半叶

可以说,从1978年改革开放以后,中国公共艺术才真正得到发展。标志性的事件是1979年9月26日北京首都国际机场壁画的落成。这些壁画作品可以说是当代中国公共艺术的开端。(见图4-11)

从1978年至20世纪80年代上半叶,公共雕塑的表现手法和题材相对单一,与现代建筑的风格也不和谐,但在题材的选取和语言的表达上有了很大的自由性,这一时期出现了一批具有生活化和地域性特征的城市雕塑。(见图4-12、图4-13)

4.2.4　85美术思潮时期

85美术思潮是20世纪80年代中期中国出现的一种以现代主义为特征的美术思潮。当时的青年艺术家不满于美术界的"左"倾路线,不满于苏联社会主义现实主义的美术窠臼,不满于传统文化里的一些陈旧的价值观,试图从西方现代艺术中寻找新的血液,从而引发了全国范围内的艺术新潮。

85美术思潮是中国现代艺术史上第一次全国规模的前卫艺术运动,对中国当代艺术影响深远。它标志着中国当代艺术的诞生和文化转型的开始,是中国艺术史上的一次创作高潮和重要转折点。85美术思潮后,公共空间的艺术品和环境之间的关系得到调整。一批具有世界影响力的作品和艺术家纷纷涌现,从此影响和改变了中国艺术的走向与格局。

图4-11　北京首都国际机场候机楼壁画群

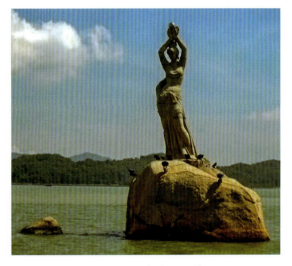
图4-12　珠海渔女像

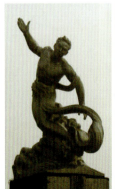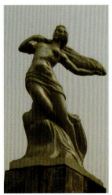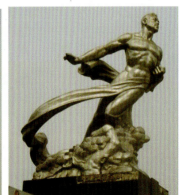

图4-13　重庆长江大桥桥头组雕《春夏秋冬》

在"城雕热"之后,伴随着85美术思潮的影响,大量劣质的雕塑、壁画作品出现了,其根源在于创作者只考虑作品本身,没有考虑作品与周围环境的协调与融合,因此人们开始意识到艺术品与环境的关系。

公共艺术从讲究题材和语言的雕塑、壁画的纯美术向由建筑、雕塑、壁画、园林、规划组成的综合性整体环境艺术转变。公共艺术由纯美术向综合性的环境艺术转变。

4.2.5　20世纪90年代以来

20世纪90年代以来,伴随城市经济化和商业化的发展,城市公共空间及其公共艺术呈现出鲜明的两种类型:一种是以商业或经济为目的的公共艺术,如广告艺术、新媒体艺术等;另一种是非营利性的公共艺术,又称为福利化的公共艺术,如公共雕塑、壁画、公共景观、公共设施等。两者的区别在于:前者多以赢利为目的,最本质的功能是诱导消费;后者则由政府、社区机构或利益集团以福利的形式为空间安置公共艺术,美化环境,提高文化艺术。

现在的中国城市是商业化公共空间和福利化公共空间并存的状况。

大量兴起的带有商业意味的雕塑公园,休闲化、娱乐化的主题公园和商业街,以及公共艺术、广场公共艺术等,共同描绘出一种具有特殊空间精神的现代都市场景。(见图4-14至图4-16)

总之,中国现代的公共艺术正向着综合化、多元化的方向蓬勃发展。

图4-14　重庆磁器口《更夫》雕像

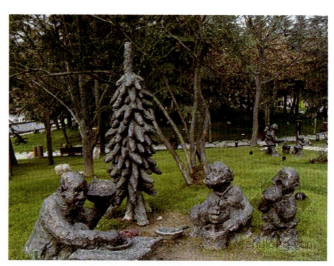

图4-15　西安大雁塔《锅盔》雕像

图4-16　福州江滨公园《健美操》《老大妈》雕像

4.3 当代公共艺术的发展态势

纵观世界与中国公共艺术的产生、变革与发展,我们了解了公共艺术的历史和过去后对当代公共艺术的发展有了新的思考。当前,在科学技术与人类文明高度成熟,观念意识与社会形态发生巨大变革的背景下,当代公共艺术呈现出什么样的发展态势?公共艺术将何去何从呢?

综合分析公共艺术的形成与发展,结合当下的时代背景从多角度思考,笔者认为当代公共艺术发展态势主要有两个重要的方向:

方向一:数字化交互型公共艺术;

方向二:生态型公共艺术。

4.3.1 数字化交互型公共艺术

数字化交互型公共艺术,是指运用数字技术的媒介材料,以"交互性"为突出特征的公共艺术形式。

数字化交互型公共艺术不同于其他公共艺术的关键在于数字技术的引入和突出的交互性。

1. 数字技术的引入

数字技术的引入是当今公共艺术发展的大趋势。

声音、影像、光影这些多样元素在公共艺术中被越来越广泛地使用,作品的视觉体验、听觉体验、互动体验变得更为丰富。

将数字技术引入公共艺术,使得公共艺术在形式上和内容上与传统的公共艺术有明显区别,呈现出多种可能性,具有不可比拟的优势和特色。

从形式上来看,数字化交互型公共艺术是运用基于数字技术的媒介材料,如感应器、LED、数字显像系统、计算机、通信工具、网络等;依赖编程技术、虚拟现实技术、交互系统等技术手段和平台;结合金属、石材、木材、玻璃、陶瓷、纤维等综合材料的物质实体形式。

从内容上来看,数字化交互型公共艺术有别于传统的公共艺术的单向传达方式,它实现了参与和体验的多层次表达的可能性,参与的主体既包括创作者也包括观众。作品通过非线性(不按照时间先后顺序,而是较为随机的、片段化的、非直线方式进行)的内容表达,使观者拥有更多的自主权,表现为主观性、参与性、双向性、反馈性等。同时也为观者提供了更多、更不同的审美体验。

不管是从形式上还是从内容上看,数字技术的引入,使得数字化交互型公共艺术呈现出多种可能性,如各种影像装置设计、灯光设计、水雾设计、数字博物馆设计、多媒体广告设计、数字雕塑、动态壁画、视频影视创作、数字互动公共设施设计等。

数字技术的引入使得这种新形式的公共艺术与传统的公共艺术相比呈现明显区别和新特点,它具有传统公共艺术不可比拟的优势和特色,如交互性、虚拟性、时效性、流行性等,其中尤以交互性最为突出。

2. 突出的交互性

数字化交互型公共艺术是以交互性为突出特征的公共艺术形式。

数字化交互型公共艺术以互动性思维为导向,在作品、受众、社会之间建立沟通的桥梁,使受众能真正地走进作品,让他们主动参与,甚至去改变、创作作品。同时,数字技术的支持又为强化这种互动关系提供了更多的可能性。(见图 4-17)

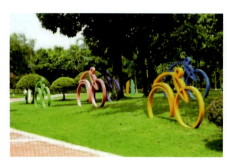 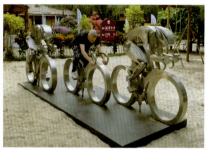

图 4-17 非交互型与交互型的自行车景观小品

相对于其他被动接受和单向传播的公共艺术而言,数字化交互型公共艺术以其突出的交互性,呈现出不可比拟的优势和特点。

交互是人与人之间、人与物之间、物与物之间的相互作用。

(1)非交互型与交互型公共艺术设计的不同。

在非交互型作品中,作品与观者之间是单一和被动的互动,是无参与性的。而交互型公共艺术则是鼓励观者的参与,作品的形态由观者来决定,作品的趣味性寓于体验过程中。这种互动是体验型的、多形态的,是在作者设计安排、吸引鼓励下进行的,很多时候观者的参与就是作品的内容。

(2)交互型公共艺术设计的两个重要的内容:用户体验与用户反馈。

公共艺术设计的用户体验既包括实用性、舒适性、安全性等一系列功能上的体验,也包括心理、感官、精神层面的体验,特别是在精神层面的体验尤为关键。美好的、新奇的、刺激的,甚至是富于挑战的体验在设计中会给观者留下良好而深刻的印象。

公共艺术设计的用户反馈广泛存在于参与、使用、欣赏、评论等过程中,用户对作品的反馈有两种途径:一种是直接反馈;另一种是参与式反馈,即反馈本身构成了作品的本体部分,成为作品互动中的一个行为。(见图 4-18、图 4-19)

 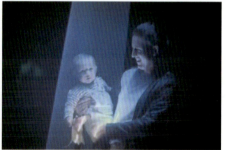

图 4-18 交互艺术的作品《沐浴光线》

 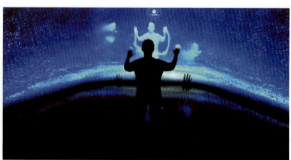

图 4-19 交互设计的作品

数字化与交互性作为数字化交互型公共艺术的两个关键点,它们关联紧密、相得益彰、互为强化。

数字化交互型公共艺术设计是包括多个学科领域在内的新型交叉的设计,非常具有吸引力,并受大众认可,很有前景,是未来公共艺术设计发展的重要方向和内容。

4.3.2 生态型公共艺术

生态型公共艺术,是关注生态环境问题,倡导可持续发展、人与自然和谐共生理念的公共艺术设计。

(1)当今生态型公共艺术的主要表现类型有:力求以科技解决问题的生态型公共艺术、运用原生态材料的生态型公共艺术、警示公众注意的生态型公共艺术等。

①力求以科技解决问题的生态型公共艺术。

作为一种从本质上强调"低碳""环保""环境友好和可持续发展"的艺术形式,生态型公共艺术近年来的快速发展与当代社会对环境的重视整体提高直接相关。"重环境"甚至已经成为当代公共艺术的主要特点之一。如何通过科技进步来解决环境的问题,已经成为生态型公共艺术发展的重要问题。

例如,2010年以后,世界生态型公共艺术最显著的特点之一,就是大量采用清洁、可持续的发电技术为自身照明提供能源。要实现这一点,就必须将风力发电、太阳能发电等新技术与公共艺术作品巧妙地结合。风力发电主要是将风能转为电能,太阳能作为一种清洁、可持续的发电能源,其应用已经十分广泛。

②运用原生态材料的生态型公共艺术。

在生态型公共艺术的材料选择和使用中可以看到很多原生态材料。一直以来,中外运用原生态材料进行艺术创作的历史悠久。进入21世纪后,类似作品依然是生态型公共艺术的主要组成部分。

原生态材料的使用被认为是更接近自然的创作。

原生态材料保留了材料的原始自然属性,包括它的原始形态、性能和尺度等。它没有污染,不会对环境造成负担,能与自然环境天然地融合、协调。

③警示公众注意的生态型公共艺术。

优秀的公共艺术不仅能表现和传播特定的公共文化和理念,颂扬共同的人生哲学或信仰;同时也能反映社会问题、警示公众、引起注意等。

生态型公共艺术在传播分享生态理念、反映环境生态问题、警示公众、引起公众对生态环境的关注上发挥了巨大的优势。

生态型公共艺术警示公众、引起公众注意的方式更容易让人接受并印象深刻。(见图4-20至图4-22)

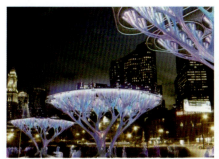
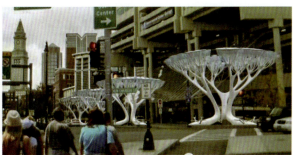

图4-20 人造太阳能空气净化树

图 4-21 秸秆编制装置

图 4-22 装置艺术——给空气质量敲警钟

(2) 未来生态型公共艺术的发展趋势主要体现在两个方面：一是回收材料逐渐占据主流，临时性作品数量增加；二是永久性作品要从全生命周期综合考虑其生态性，提升作品品质，与环境相协调。

① 回收材料逐渐占据主流，临时性作品数量增加。

材料可回收（即可循环利用）是设计领域通行的绿色材料标准之一。

目前在公共艺术领域，由回收木材、塑料瓶、塑料袋等材料完成的公共艺术探索取得了较大成功。其主要的功用之一在于警示世人关注日益严重的塑料污染问题，提倡使用原生态材料。同时，这一举措也降低了公共艺术创作领域的门槛。（见图 4-23）

② 永久性作品要从全生命周期综合考虑其生态性，提升作品品质，与环境相协调。

未来永久性生态型公共艺术的发展趋势之一就是从全生命周期综合考虑其生态性，提升作品品质，融入环境。

永久性公共艺术要从系统的角度全面地看待环境、工艺、成本等各种要素。一是要高度关注材料领域的突破，使用符合绿色生态标准的优质材料；二是要在作品的坚固性、稳定性、加工的难易程度上进行不断的改进；三是要主动地追求作品和环境的和谐与互动。

如图 4-24 所示，水泥材质的雕像随着水的冲刷、水生物的侵蚀会不断地变化。

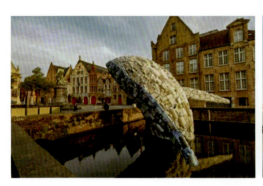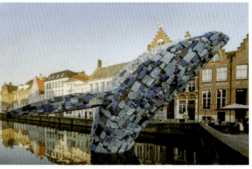

图 4-23 海底垃圾打造的鲸鱼装置

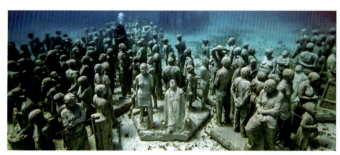
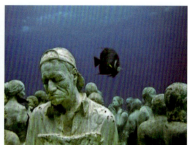

图 4-24　水下雕塑博物馆

本章总结

思考题

1. 现代公共艺术出现在什么时候？
2. 世界公共艺术的沿革经历了哪几个阶段？
3. 近现代中国公共艺术的发展经历了哪几个时期？
4. 简述当代公共艺术的现状与趋势。

第 5 章 公共艺术的类型

5.1 壁画
5.2 雕塑
5.3 景观装置
5.4 景观小品
5.5 室内置景
5.6 地景造型
5.7 水景造型
5.8 灯光造型
5.9 街头艺术

在众多的艺术门类中,公共艺术是涵盖面最广的艺术之一。

公共艺术源于文化历史的遗产和传统,归于对美好未来的期待与祝愿,并且随着社会的发展进步,艺术语言的丰富、公共领域的拓展、人类对环境审美诉求的提高,使得公共艺术的类型和表现形式不断地充实和发展。

公共艺术的形式与面貌,可以是永久的或临时的;可以是建筑环境内部或外部的;可以是统一整体的或自由散落的;可以是庄重纪念或平易近人的;可以是大规模的或小型化的;可以是创意性的或装饰性的,等等,类型丰富多样。

当代公共艺术的类型主要包括壁画、雕塑、景观装置、景观小品、室内置景、地景造型、水景造型、灯光造型、街头艺术等。

5.1 壁画

壁画是公共艺术的传统强势门类和代表之一。

5.1.1 壁画的概念

壁画,绘在"壁"上的画,是人类历史上最早的绘画形式之一。

壁画是伴随着建筑艺术的产生和发展,而逐步形成的一种艺术形式,是依附于建筑和空间环境的墙壁和天花板上的艺术。

5.1.2 壁画的特点

1. 依附性

壁画与其他绘画形式的最大不同在于它对建筑或空间环境的依附性。

这种依附性体现在以下两方面。

一方面,体现在对二度空间的强调及构图的散点透视上。由于墙面及壁面的限制,在绘画的处理上较多的强调二度空间及平面效果,在构图上多采用散点透视、多视点的方式,以求表现更多的内容。

另一方面,体现在表现与材料对建筑与环境的适应上。由于来自建筑以及景观环境的限制,要求壁画在整体形态的表现及材料的选择上,要与建筑及景观环境相适应。(见图5-1)

2. 悠久性

壁画是人类历史上最早的绘画形式之一,它的出现可以追溯到旧石器时代,现存史前绘画多为洞窟和摩崖壁画。(见图5-2、图5-3)

5.1.3 壁画的类型

壁画从总体上看,可以分为绘制型壁画与材料加工型壁画两类。

1. 绘制型壁画

绘制型壁画指通过绘画手段尤其是以手绘方式直接完成于壁画上。绘制型壁画有干壁画和湿壁画之分。绘制的材料有蛋彩、油彩、蜡、漆、丙烯等。

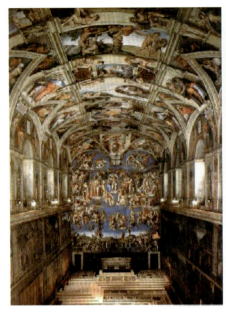

图 5-1 米开朗基罗作品《最后的审判》

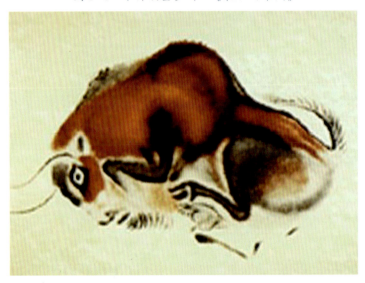

图 5-2 西班牙阿尔塔米拉旧石器时代洞窟壁画《受伤的野牛》

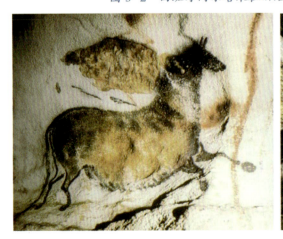 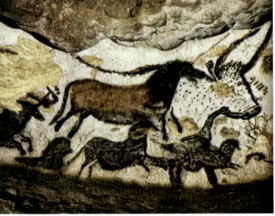

图 5-3 法国拉斯科洞窟壁画

图5-4 古埃及壁画

图5-5 元代寺观壁画

图5-6 拉斐尔《该拉忒亚》(湿壁画)

(1) 干壁画：在粗泥、细泥、石灰浆处理后的干燥墙面上绘制的壁画。古埃及壁画和我国古代壁画大多都属于这类壁画。（见图5-4、图5-5）

(2) 湿壁画：基底半干时，以清石灰水调和颜料绘制的壁画，须一次性完成，难度较大。由于颜色和墙壁会永久地融合在一起，所以湿壁画是墙壁绘画最持久的形式之一。（见图5-6、图5-7）

(3) 蛋彩画：以蛋黄或蛋清为主要调和剂的水溶颜料，在墙壁上绘制蛋彩画具有不透明、易干、有坚硬感的特点。它不同于一般的油画，色彩呈现较暗，但永不褪色。蛋彩画的调配和绘制程序技巧十分复杂。

蛋彩画最早在古埃及墓室壁画中使用，后由罗马帝国传入欧洲，到文艺复兴时盛行，当时著名画家如乔托、达·芬奇、米开朗基罗、提香等都曾用蛋彩画进行创作。16世纪后随着油画的兴起蛋彩画逐渐消失，但20世纪后又再次在西方兴起。

(4) 油彩画：是用易于油剂调和的颜料，在亚麻布、纸板上进行制作的绘画，与其他画种相比油彩画运笔更加流畅，颜料附着力强，不易剥落和褪色。

(5) 蜡壁画：作画过程一般是先完成一层底色，再用颜料混合油质或蜜蜡作画，之后再将其烤热。通过蜡将颜色平整地溶于画壁之中。（见图5-8）

图 5-7　乔托《犹大之吻》(湿壁画)　　图 5-8　庞贝《花神芙罗拉》(蜡壁画)

(6) 漆画：主要原材料为生漆（中国大漆），它是从漆树上割下来的一种灰色乳状液体，漆液作为颜色的调和剂，还可以和金属箔粉、螺钿、蛋壳、石片、木片等材料混合使用。(见图 5-9)

(7) 丙烯画：以丙烯酸为主要调和剂，具有快干、无光泽的特点。在壁画绘制过程中，丙烯颜料会在很短的时间内干燥，形成黏合力很强的塑料膜而不再溶于水，它具有抗湿、抗光、易清理、表现力强的优点，在现代壁画中运用非常广泛。

说到丙烯壁画，就必须谈谈"墨西哥壁画运动"，在此运动中，画家们以丙烯为材料，在户外绘制了大量具有世界性影响力的壁画，因此，丙烯作为优良的壁画材料得到了广泛的关注并逐步发展起来。(见图 5-10)

随着丙烯画在世界范围内的普及，中国画家在丙烯画领域也进行着深入的探索，并且取得了不错的成绩。

2. 材料加工型壁画

材料加工型壁画是指以某种材料为媒介，通过特殊的工艺加工制作完成的壁画。常见的有陶瓷壁画、镶嵌壁画、金属材料壁画、木质壁画等。

(1) 陶瓷壁画：陶质壁画与瓷质壁画的总称。

陶，用普通黏土烧制而成，烧制温度低、气孔大，陶的断面疏松、敲击声沉闷。

图 5-9　乔十光作品《泼水节》(漆画)　　图 5-10　选戈·里维拉作品《墨西哥的历史》(丙烯画　局部)

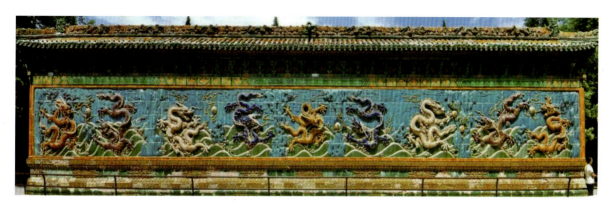

图 5-11　九龙壁

瓷,用高岭土、麻色土、祁门土烧制而成,烧制温度高、气孔小,瓷坚硬密实,敲击声清脆。

陶瓷制品在我国乃至世界都有悠久的历史,陶瓷壁画具有其他材料无法代替的质地和美感,装饰性强,具有抗潮、耐腐蚀和不变形等特点。陶瓷壁画历经百年,鲜艳如初,陶瓷壁画被誉为"纪念碑的艺术"。(见图5-11)

陶瓷壁画的工艺大致包括釉上彩、釉中彩、釉下彩、高温花釉、低温琉璃釉、釉下刻绘等多种形式。(见图5-12)

中国陶瓷的颜色釉和彩绘工艺十分成熟,但这些工艺一直没有被开发用于建筑表面装饰,现在普遍使用陶板或瓷砖构筑壁画。中国现代陶瓷壁画在近几年才有了较大的发展,花釉是其主要表现形式,花釉的艺术效果以釉色的自然肌理取胜。(见图5-13)

图 5-12　会田雄亮作品

图 5-13　中国花釉陶瓷壁画

(2)镶嵌壁画:一种古老的壁画工艺,采用天然的石料、金属、木材、玻璃、陶瓷、贝壳等材料,以镶嵌工艺制作而成。

世界很多国家(特别是欧洲国家)的镶嵌壁画都曾有过辉煌的成就。

古希腊文化时期的宫殿建筑装饰中就出现了镶嵌壁画。在拜占庭帝国时期,拉文纳的圣维塔莱教堂曾出现过巨型的镶嵌壁画。20世纪以来,镶嵌壁画在拉丁美洲及苏联等地也得到了广泛的发展,具有"壁画之都"之称的墨西哥就有大面积的镶嵌壁画。(见图5-14、图5-15)

我国的镶嵌壁画目前尚处于探索阶段。

(3)金属材料壁画:由金属制成的壁画。

常见的金属材料包括不锈钢、铜、铁、铝合金、黄金、白银等,其中有些金属制品可以制成壁画。

金属材料壁画具有很强的现代美感,具有耐久、耐腐蚀和辐射、抗冲击等特性,但也有加工工艺复杂、工序多、价格高等问题。(见图5-16)

(4)木质壁画:由木材制成的壁画。

木材也是壁画的理想材料,不同的木质及纹理别具特色。木质的中和性、亲和感是其独有的特性,而且加工工艺也相对简单,但其耐潮性、防腐性等性能较差,比较适合室内装饰。(见图5-17)

壁画艺术与公共环境相互依附,极大地丰富了建筑及环境的艺术形态。

作为公共艺术的壁画创作是运用艺术的手法重新装饰公共空间的创作,现代新材料与新技术的结合使壁画公共艺术拥有了更大的发展空间。

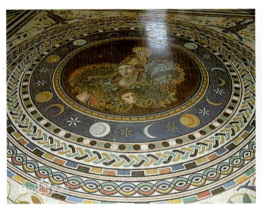

图5-14 拜占庭帝国时期的镶嵌壁画

图5-15 中世纪的镶嵌壁画

图 5-16　市民中心大厅的金属材料壁画

图 5-17　木质壁画

5.2　雕塑

5.2.1　雕塑的概念

雕塑又称雕刻，是公共艺术中十分多见的重要的类型，是雕、刻、塑、铸、锻等表现方式的总称，它是造型艺术的一种。

雕塑是指用各种可塑材料（如石膏、树脂、黏土等）或可雕、可刻的硬质材料（如木材、石材、金属、玉、铝、玻璃、钢、砂岩、铜等），创造出具有一定空间与体积的可视、可触的艺术形象。

雕、刻是在造型上做减法，通过减少材料去造型，主要针对一些硬质材料，如木材、石材等。

塑是在造型上做加法，通过材料的堆砌来造型，主要针对可塑性材料，如泥塑、黏土等。

铸、锻，主要是针对金属材料的加工方法。

铸造是人类掌握比较早的一种金属热加工的工艺，是将高温后为液态但冷却后，将固化的物质倒入特定形状的模具中待其凝固成型的加工方法。

锻造是用压力、冲击力等加工方法使其成形。锻造方式可分为手工打造和机器冲压。

5.2.2　雕塑的表现形式

雕塑从表现形式上分为圆雕、浮雕、透雕三种。

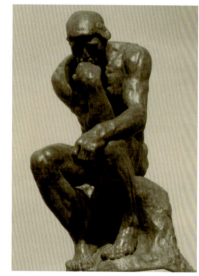 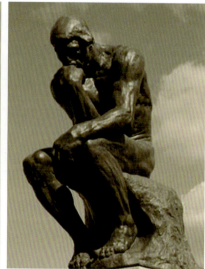 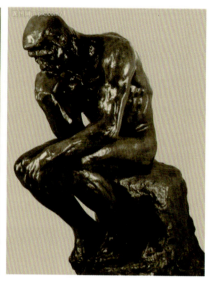

图 5-18　圆雕作品《思想者》可以从多角度、多方位欣赏

1. 圆雕

圆雕是指可以从多方位、多角度欣赏的三维立体雕塑，它的应用范围极广，是常见的一种雕塑形式。（见图 5-18）

2. 浮雕

浮雕是指在装饰面上具有二维空间形态的雕塑。

浮雕虽然具有一定的厚度，但二维平面性还是其基本特征，它一般只从正面或特定的角度欣赏，并不是全方位的。

浮雕主要有神龛式、高浮雕、浅浮雕、线刻、镂空式五种形式。

（1）神龛式：我国古代的石窟雕塑大多为神龛式，神龛是供奉神像或佛像的小阁或小空间。（见图 5-19）

（2）高浮雕：指起伏大，接近半圆雕甚至圆雕体积的一种形式，明暗对比强烈，视觉效果突出。（见图 5-20）

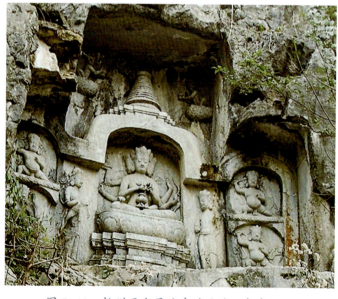

图 5-19　杭州西湖灵隐寺对面的飞来峰石刻　　图 5-20　传统中国花鸟题材的高浮雕石雕

图 5-21　浅浮雕石刻　　　　　　　　　图 5-22　浅浮雕木刻

(3)浅浮雕:指体积起伏较小,既保持了平面性,又具有一定的体量和体积,接近半立体的壁画。浅浮雕有略微的起伏,外轮廓形态整体凸起,内轮廓则无起伏,整体平面感强。(见图 5-21、图 5-22)

(4)线刻:绘画与雕塑的结合,依靠光影效果,有些微小的起伏,给人一种含蓄的感觉。(见图 5-23)

(5)镂空式:分为前后多个层次的浮雕,前层作挖镂处理,透出后层内容。我国古代精美的镂空式浮雕作品可达 7 到 8 个层次,要求工匠具有相当高的技巧。(见图 5-24)

3.透雕

透雕是指在浮雕的基础上,镂空其背景部分,使其具有三维立体的雕塑形式。透雕有单面雕和双面雕之分,具有玲珑剔透的美感,它是小型雕刻及工艺品雕刻中常用的一种表现形式。(见图 5-25)

图 5-23　汉代画像砖上的简约线刻

图 5-24　镂空式浮雕及圆雕相结合的精美徽雕

图 5-25　透雕作品

5.2.3　雕塑的常见材料

雕塑按材料分为石雕、铜雕、木雕、牙雕、骨雕、根雕、冰雕、沙雕、泥塑、面塑、石膏像等多种类型。

1. 石雕

石雕一般多采用大理石、花岗岩、青田石、寿山石等石材。大理石与花岗岩适宜雕刻大型雕像，青田石、寿山石的颜色丰富，更适宜小型石雕。其中，大型石雕的制作方法：传统工艺是在石料上画好水平线和垂直线，打格子取料，用简易测量定位的方法雕刻；新工艺是先做好泥塑，翻石膏模，然后将石膏作为依据，运用点形仪再刻成石雕。（见图 5-26、图 5-27）

2. 铜雕

铜具有特殊的质感、优良的可塑性、规格的不限性、色彩肌理丰富等优点，因此很适合作为雕塑材料。铜雕的制作一般要经过金属冶炼、锻造、镀金、磨光等比较复杂的工序，工艺十分考究。

铜雕的铸造方法主要有两种：①失蜡法。用蜡制成型，外敷造型材料，为整体铸壳，再灌入液态铜冷却固化成型；②模具法。广泛用于大型铜雕，先进行分体浇铸，然后组合成一个整体。

铜雕中铜的类型分为紫铜（纯铜）、黄铜（铜＋锌）、青铜（铜＋锡＋铅）、白铜（铜＋镍）几种，其作品见图 5-28。

3. 木雕

我国的木雕具有悠久的历史，由于木质材料易腐朽和易焚毁，所以木雕传世作品有限。（见图 5-29）

其他各种牙雕、根雕、冰雕、沙雕作品见图 5-30。泥塑作品见图 5-31。

图 5-26　四川松潘县花岗岩石雕

图 5-27　大理石雕刻《吻》

图 5-28　紫铜、黄铜、青铜、白铜雕塑作品

图 5-29　彩绘樟木雕像

图 5-30　牙雕、根雕、冰雕、沙雕作品

图 5-31　泥塑《清明上河图》

图 5-32 《大禹神话图》雕塑　　　　图 5-33 浙江上虞——舜帝故乡《舜耕》雕塑

5.2.4 雕塑的主要功能

雕塑按其特征与功能,可以分为主题性雕塑、纪念性雕塑、功能性雕塑、公共景观雕塑、建筑性雕塑等。

1. 主题性雕塑

主题性雕塑的整个创作过程是围绕着一定的主题展开的,所有的内容与表现形式都是服务于主题的。这类雕塑具有强烈的主题归属感,主题的表述是它成立和表达的根本。(见图 5-32、图 5-33)

2. 纪念性雕塑

纪念性雕塑是以历史上或现实生活中的人物或事件为主题的雕塑,也可以表达某种共同观念。

纪念性雕塑是对人类客观发展历史的主观刻画和描述,特定的历史时期会赋予作品特殊的价值和地位。(见图 5-34)

3. 功能性雕塑

功能性雕塑是具有使用功能的雕塑,实用性是作品的首要功能,同时又兼具美化环境、丰富环境的作用。这类型雕塑常常表现为极具创意设计和艺术效果的公共环境设施和具有标识、说明、导向功能的视觉形象等。(见图 5-35)

4. 公共景观雕塑

公共景观雕塑是在现代城市雕塑中所占数量和比重较大的一类雕塑。

公共景观通过建筑、交通、绿化等设计,营造具有艺术性、公众性、使用性、开放性、交流性的公共环境。公共景观雕塑以公共景观为平台,主要功能是创造景致、满足观赏和装饰的要求,它的表现内容广泛、表现形式不拘一格。其优点是:美化环境、净化心灵和陶冶情操。代表性的作品如绿雕作品。(见图 5-36)

图 5-34 红军长征纪念碑碑园

 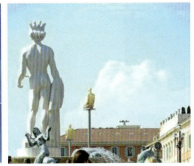

图 5-35　法国马赛广场上的立柱人景观灯雕塑

图 5-36　城市绿雕作品

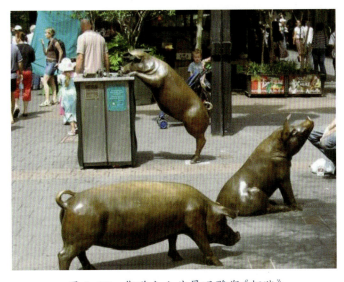

图 5-37　街道上公共景观雕塑《铜猪》　　图 5-38　街道广场上的《海豹喷泉》

公共景观雕塑可以是景观小品或标志物，也可以是以雕塑为表现形式的景观装置等。（见图 5-37、图 5-38）

5. 建筑性雕塑

雕塑与建筑这两种艺术形态自古以来就有着深刻而广泛的联系。它们在结构上、空间上、内涵上、技术上有着内在联系及相似性，都由线条、色调、材质等元素构成。

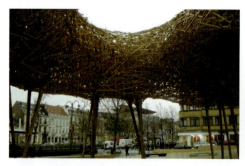
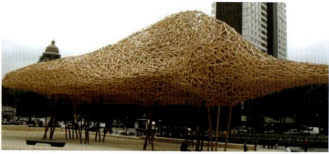

图 5-39　建筑性雕塑 1

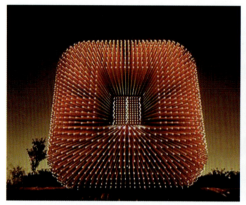
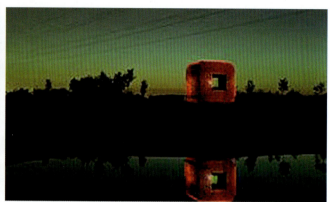

图 5-40　建筑性雕塑 2

　　建筑性雕塑就是将建筑特有的构筑性语言运用到雕塑的空间处理上,将雕塑放大到一定尺度,占有一定的空间且具有建筑的要素。图 5-39 是由尺寸的放大及其构筑空间性的显现,使雕塑作品具有建筑的要素,在广场上成为通风遮雨的构筑物。图 5-40 为灯光雕塑,铝质结构,中心发光,既是雕塑又像是建筑小屋。

　　以上五种雕塑功能可以相互兼顾、相互渗透。

　　雕塑作为公共艺术的一个重要类型,是从相对限制的角度将雕塑作为一种环境空间的造型因素来进行分析,而非传统意义上的雕塑。

5.3　景观装置

　　景观装置即景观中的装置艺术或与景观相关联的装置艺术。

　　首先来分析一下什么是装置艺术。

5.3.1　装置艺术的概念

　　装置艺术是指在特定的时空环境里,将物质文化实体进行艺术性地选择、利用、改造、组合,并演绎出新的展示特定观念或精神文化意蕴的艺术形态。

　　装置与绘画(二维)、雕塑(三维)并称为艺术的三大表现形式。它是现代艺术中的主流艺术形式之一。

　　装置与绘画和雕塑不同的是:后两者是艺术家用各种原料来描述和塑造的形态,装置则是用现成物品即"物质文化实体"的重组来表述观念、体现内涵。

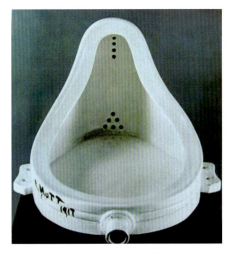

图 5-41 《泉》（杜尚）

装置艺术的本质就是"场地＋材料＋情感"的综合展示艺术。

世界上第一件装置作品是杜尚的《泉》。（见图 5-41）

装置艺术真正繁荣是从 20 世纪 60 年代开始，当时称为"环境艺术"。在短短的几十年中，装置艺术俨然已经成为当代艺术的主流。

5.3.2 装置艺术的特征

装置艺术表现形式不拘一格，其面貌特征比较多样，但也有一些突出的基本规律。

(1) 装置艺术首先是一个能使观众置身其中的三维空间的环境，既包括室内也包括室外。

(2) 装置艺术是根据特定的环境空间设计和创作的艺术整体；要求相对独立的空间，在视觉、听觉方面不受干扰。

(3) 装置艺术需要观众的介入和参与，包括思维、肢体、视觉、听觉、触觉、嗅觉、味觉等全方位的介入。

(4) 装置艺术不受艺术门类的限制，是一种开放的艺术手段。它包括绘画、雕塑、建筑、音乐、戏曲、舞蹈、诗歌、散文、影视等。

(5) 装置艺术一般用来短期展览，不用作收藏。

(6) 装置艺术具有可变性，可在展览期间改变组合，或在异地展览时增减或重组。（见图 5-42）

图 5-42 瓷衣装置

瓷衣装置的材料都是货真价实的明代、清代瓷片。艺术家选择不同图案、不同形状的瓷片，一片片打磨、打孔，并用银线串联，再重新用火在高温中煅烧而成。

图5-43的《世界地图》是由多层棉制布料垒叠组合而成的巨型地图。中国是全球最大的棉花生产国和消费国，也是最大的纺织品服装生产国，这件作品体现了中国在全球贸易中的重要地位。

奥地利装置艺术家Esther Stocker用最简单的物体装置创造出最为震撼的视觉效果，用黑线条创造了既理性又感性、既有秩序又混乱的空间。（见图5-44）

5.3.3 景观装置的概念

景观装置即景观中的装置艺术或与景观相关联的装置艺术。

装置艺术和传统的绘画不同，它自诞生起就和建筑、景观等空间有着密切的联系。从装置艺术的特点来看，它是一种从形态到构造的艺术呈现的过程，和景观艺术的理念不谋而合。

（1）景观中的装置艺术是以表达场所的特定主题为原则来创作的装置，是景观空间中的视觉焦点和视线停驻点。

景观装置作为公共艺术的重要表现形式，是以表达场所特定主题为原则来创作的，其主题的表达通常都源自生活、社会、历史等人们比较熟悉的范围，易于人们理解并产生认同。它通过自身的形式、色彩、质感和材料来传达某种主题，使观者能够体会其深刻含义并产生共鸣，从而加强观者与场所的认识与关联。（见图5-45、图5-46）

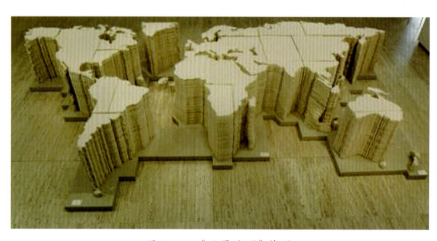

图5-43 《世界地图》装置

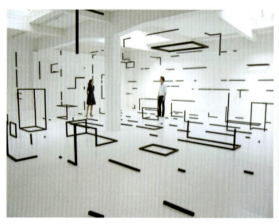

图5-44 奥地利装置艺术家Esther Stocker的作品

图 5-45　可回收有机玻璃装置　　　　　　图 5-46　废弃雨伞装置《4》

景观装置由于具有很强的视觉冲击力和形体表现力,因此很容易成为景观空间中的视觉焦点和视线停驻点。它是景观设计中的焦点元素,同时它也能加强场所的特定气氛,赋予场地环境独特的个性和魅力。(见图 5-47、图 5-48)

(2) 景观装置的主要特点如下。

① 公众的主动参与是所有公共艺术的共性,也是景观装置与其他装置艺术的突出特点所在。景观装置通过表达特定主题以及采用特殊的形式引起人们的共鸣,从而形成人们之间的交流。景观装置通过对环境的修饰与改变,使人们从被动的观赏转为主动的参与,这种参与不仅体现在思维上,还体现在肢体与行动上等。(见图 5-49、图 5-50)

② 取材的广度与创新:景观装置作为一种开放的艺术,创作手段多元化,可用材料丰富,除了普通的常用材料,景观装置对现成物品的利用、重组、拆解也是常见的。如图 5-51 所示,位于巴西圣保罗公园中的猴子景观装置就取材于"人字拖"。

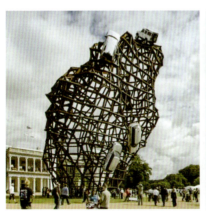

图 5-47　路虎 Land Rover 陈列装置

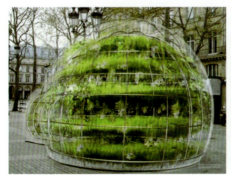

图 5-48　植物泡泡装置

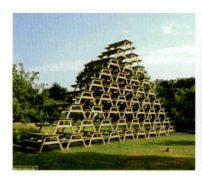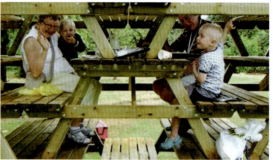

图 5-49　公路艺术装置

图 5-50　户外互动装置

图 5-51　巴西圣保罗公园中的猴子景观装置

③高科技的应用：现代装置艺术的表现方式绝非物质化，它具有开放的创作手段，如多媒体艺术、数码、电影、光电子、戏剧、文学等，都可以成为装置艺术创作的方式和内容。当先进的技术手段以景观装置为载体出现在环境中时，无疑为场地空间增添了绚丽的色彩，促成了人们视觉、听觉、味觉、触觉等多方面的空间感知。（见图 5-52、图 5-53）

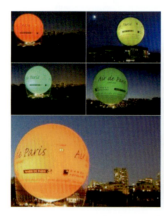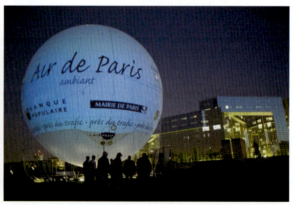

图 5-52　蓝天之上——巴黎空气质量可视化气球

图 5-53　英国伦敦景观装置

图 5-54　地产销售与展示的临时性构筑物

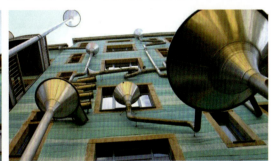

图 5-55　喇叭形雨水管道装饰的房子

④作为建筑的表达方式：景观装置可以和环境中的建筑及构筑物融合起来，既是建筑的一部分，又具有装饰的功能。现代建筑设计、景观设计、装置艺术、雕塑的交叉重叠越来越多，它们之间的界限都被打破，可以互为补充，实现环境空间的多功能优化。（见图 5-54、图 5-55）

5.4　景观小品

5.4.1　景观小品的概念

园林景观学中对景观小品的解释为：景观小品是在景观环境中提供休息、装饰、照明、展示和为管理及方便之用的小型设施。一般体量小巧，造型别致。

作为公共艺术的景观小品指的是在特定景观环境中供人使用和欣赏的构筑物。

景观小品在景观中有着非常重要的作用，它既是景观环境的组成部分，同时又兼具实用和审美的双重功能，是景观环境中的亮点。

景观小品与景观装置极为相似，但也有着明显的区别：景观装置本质上还是装置艺术，艺术与审美属性是其根本；景观小品则偏向功能和使用，且在耐久、坚固、质量上有一定的标准与要求。（见图5-56至图5-59）

5.4.2 景观小品的功能

景观小品的主要功能有美化环境、标识区域特点、方便使用、提高整体环境品质等。

1. 美化环境

景观小品与设施的艺术特性与审美效果加强了景观环境的艺术氛围，创造了美的环境。（见图5-60、图5-61）

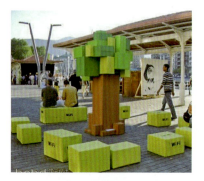

图 5-56　室外景观小品设计　　　图 5-57　园林小品设计

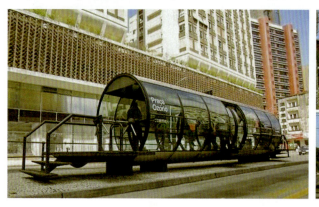

图 5-58　公交车站设计

图 5-59　创意座椅设计

图 5-60　园林中海螺造型的种植器

图 5-61　草地上的休息座椅

图 5-62　植物园中浓郁的徽派风格景观小品设计

图 5-63　装饰效果强烈的"民族风"灯具设计

2. 标识区域特点

优秀的景观设施与小品具有特定区域的特征，是该地区人文历史、民风民情以及发展轨迹的反映。这些景观中的设施与小品可以提高区域的识别性。（见图5-62、图5-63）

3. 方便使用

景观小品，尤其是景观设施，主要目的就是在景观活动中给人提供生理、心理等各方面的服务，如休息、照明、观赏、导向、交通、健身等方面的需求。这一特点也是景观小品比景观装置在功能方面更加突出的体现。（见图5-64至图5-67）

图 5-64　花朵（或蘑菇）形状的草坪灯

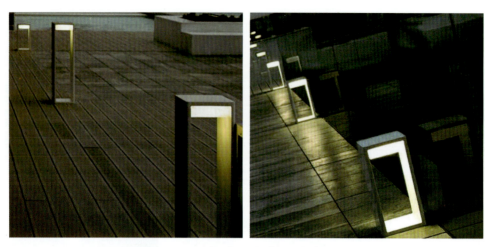

图 5-65　方形木屋户外 LED 景观灯

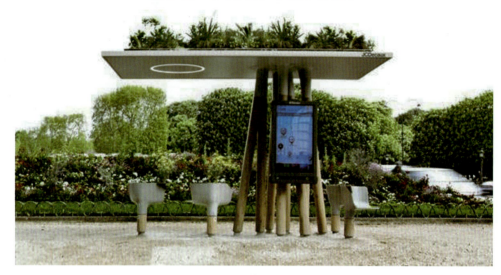

图 5-66　户外广告亭设计

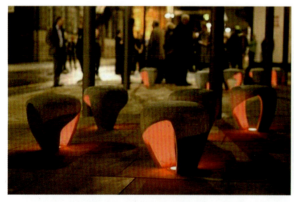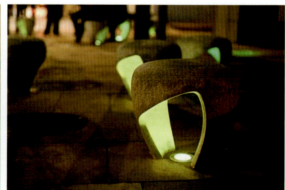

图 5-67　遮光石椅

4. 提高整体环境品质

　　这些集艺术性和实用性于一体的景观小品可以唤起人们对环境空间的关注，引导人们进入特定的环境氛围。好的景观小品既可以改良景观生态环境，还可以提高空间的品位和文化内涵，提升整体的环境品质。（见图 5-68）

图 5-68　BMW 设计团队设计的公共设施

5.4.3　景观小品的分类

景观小品主要可以分为功能类的景观小品和艺术类的景观小品两种类型。

1. 功能类的景观小品

功能类的景观小品以其显著的功能性存在于环境空间之中，如标识、灯具、座椅、垃圾箱、公交候车亭、消防栓、饮水机、公共健身娱乐设施等。（见图 5-69）

2. 艺术类的景观小品

艺术类的景观小品以其显著的艺术效果和对环境的美化提升功能存在于环境空间之中，如花坛、喷泉、置石、盆景、艺术铺装等。（见图 5-70）

其中，有一部分艺术类景观小品与景观装置在性质上是相同的。

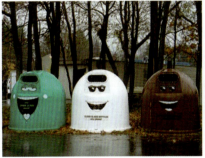

图 5-69　功能类的景观小品

图 5-70　艺术类的景观小品

5.4.4　景观小品的设计原则

由于实用性与功能性的特殊要求,景观小品与其他的公共艺术类型相比,在设计中有自身特定的要求和原则,主要体现在功能原则、个性原则、生态原则和内涵原则上。

1. 功能原则

功能类的景观小品首先要考虑其功能因素,尤其是精神层面的功能性。功能类的景观小品无论是在使用上还是在心理上,都要以满足人们的需求为原则,要充分地体现景观小品人性化、方便实用、经久耐用的特点,要能满足各种不同人群的需求,尤其是特殊人群的需求。(见图5-71、图5-72)

2. 个性原则

好的艺术设计最终以个性取胜,景观小品的个性特色,不仅指设计师个人的个性与风格,更包括作品所处的环境特色、材料特色、本土意识等,个性突出的景观小品更引人入胜。(见图5-73、图5-74)

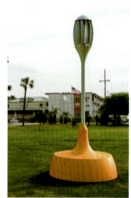

图 5-71　可用作公共座椅的公用风力发电机

图 5-72　可梭动的公共座椅设计

图 5-73　极具个性特色的电话亭改造设计

3. 生态原则

生态原则是现代景观小品必须遵循的原则。

现代环境设计必须遵守生态原则,生态设计的核心是"3R",即少量化(Reduce)、再利用(Reuse)和资源再生(Recycling)。景观小品的生态原则一方面是节约能源,使用可再生材料;另一方面是在思想内涵上引导人们的生态保护观念。(见图5-75、图5-76)

4. 内涵原则

景观小品的设计注重地方文化与传统,强调历史文脉,包含了记忆、想象、体验和价值等因素,常常能够营造独特的、引人神往的意境,使人能找到情感的归宿。(见图5-77)

不是所有的人都能经常接触艺术品,人们也不会一直处于艺术欣赏与情操的陶冶之中,而公共空间中的景观小品可以让人们在忙碌枯燥的生活中找到情感的慰藉。

图 5-74　沙漠风格的艺术花坛设计

图 5-75　抱树亭设计

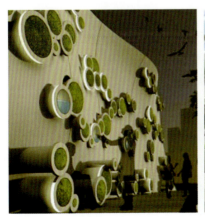
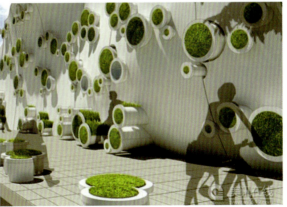

图 5-76　美丽的生态墙

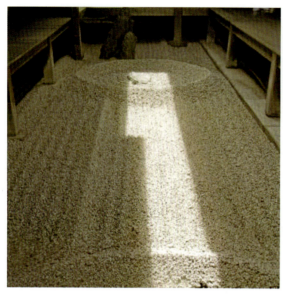 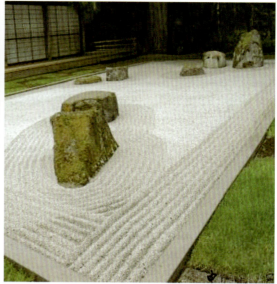

图 5-77 "石意人生"——日本禅宗花园石景

5.5 室内置景

5.5.1 室内置景的概念

作为公共艺术类型之一的室内置景,是指在具有公共性的室内空间环境中的装饰艺术。

室内置景所产生的效果是建立在空间造型基础之上的,它是室内空间的造型艺术,其形式和风格往往是整个室内空间的主导与集中体现。

室内置景的表现形式和手段多样,雕塑、壁画、绿化、水景、装置、综合材料等,都可以作为室内置景。(见图 5-78 至图 5-85)

室内置景也常常借助数字技术手段与观众产生多种互动。

图 5-78 百货大楼内的气球装置设计　　图 5-79 酒店大堂中的室内装置设计

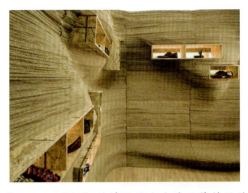
图 5-80　硬纸板材料做的室内墙面装饰设计

图 5-81　室内的立体绿化设计

图 5-82　新型办公空间设计

图 5-83　地铁站中的室内置景设计

图 5-84　结合数字艺术的室内置景设计

图 5-85　数字灯光互动装置作为室内置景的设计

5.5.2　室内置景的特点

(1) 室内置景以其所处的室内公共空间环境为依托，对整个建筑起到突出、强调、补充、升华、对比、改变等作用。

室内置景处于特定的公共空间环境之中，承担着构筑环境的作用，它既可以是建筑风格形式的内部延伸，起到突出与强调的作用，又可以在内部环境中通过元素的增加和艺术的处理，使环境空间的艺术文化品质得到补充和升华，还可以通过对比的手法，造成心理上的区别与落差，强化环境空间的特点，甚至对公共空间中的不足与缺失进行某种程度上的弥补。(见图 5-86 至图 5-88)

图 5-86　电影院室内空间设计

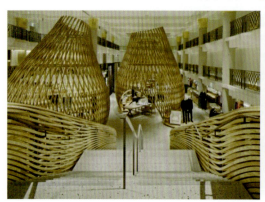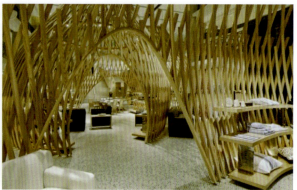

图 5-87　爱马仕专卖店的室内设计

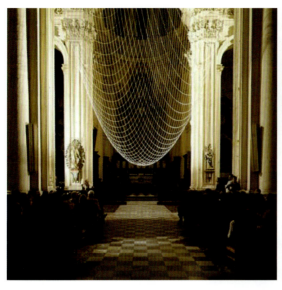

图 5-88　教堂内的垂坠铁链装置设计

(2)室内置景虽然受到公共空间尺度上的限制,但它能随空间的转换而变化。

室内置景在尺度上要求与环境空间相适应,在一定程度上受到空间条件的制约。同时,由于同一室内空间会有多种转换,因此室内置景往往会采取多点的、延续和分散的形式出现,并且在多种转换中要求具有整体的连贯性和统一感。(见图 5-89、图 5-90)

图 5-89　Dior 巴黎专卖店室内装置设计

图 5-90　巴林王国商店的室内装置设计

图 5-91　商场中人字拖鞋室内置景设计

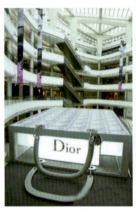

图 5-92　Dior 品牌在卖场中的"Lady Dior 光之包"设计

图 5-93　购物中心楼层的指示标识设计

(3) 室内置景往往是公共室内空间(如商场、银行、酒店、展馆等大型交互式空间)的视觉焦点和点睛之笔。

公共室内空间要求有一定的中心与重点,而室内置景往往可以成为焦点与中心。室内置景一般会设在公共室内空间的中心位置,为公共室内空间平添一抹亮色。(见图 5-91 至图 5-93)

5.6　地景造型

5.6.1　地景造型的概念

地景造型是指以大地的平面和自然起伏所形成的立面空间环境作为背景,运用自然材料和艺术创作手法,进行的具有审美观念的实践和具有环境美化功能的艺术创造。

地景造型取材天然而多样化,如土地、森林、山丘、河流、沙漠、峡谷、平原等。另外,植物、水、冰、土、田野、石柱、墙、建筑物、遗迹等也都可以作为地景造型的内容和材料。

在地景造型的创作中,艺术家大多会保持材料自然原始的状态,只是在技法与表现方式上巧妙地运用艺术手法加以造型,将特定的意蕴与观念置于其中。(见图 5-94 至图 5-99)

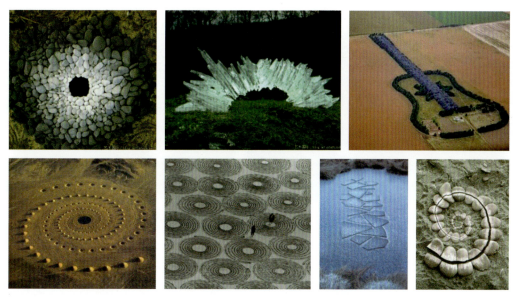

图 5-94 各种大地艺术作品

图 5-95 艺术家在田野和土地上再现油画艺术

图 5-96 艺术家在雪地上创作的美丽图案

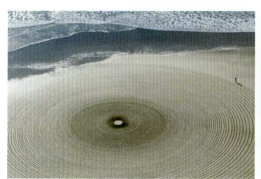

图 5-97 艺术家在沙滩上的创作

图 5-98　苏格兰宇宙思考花园　　　　　　　图 5-99　林缨户外景观作品

5.6.2　地景造型的类型

从观赏性与实用性的角度划分,地景造型主要有两种形式,一是独立艺术创作形式;二是与土地规划及生态景观相协调的形式。

1. 独立艺术创作形式

独立艺术创作形式包括大地艺术,也包括以地景为主题或相关联的各类艺术形式。

大地艺术(land art),也称为地景艺术或地球艺术(earth art),或者环境艺术(environmental art),是一种自20世纪60至70年代开始出现的艺术形式。一些艺术家厌倦现代都市生活和高度标准化的工业文明,主张返回自然。他们以大地作为艺术创作的对象,如在沙漠上挖坑造型,或移山填海、垒筑堤岸,或泼溅颜料遍染荒山。

以地景为主题或相关联的各类艺术形式灵活多样。(见图 5-100)

2. 与土地规划及生态景观相协调的形式

与土地规划及生态景观相协调的形式,通常表现为景观环境设计中的地形地貌设计,相对大地艺术来说较为微观,是自然景观与人工景观相结合的设计。(见图 5-101)

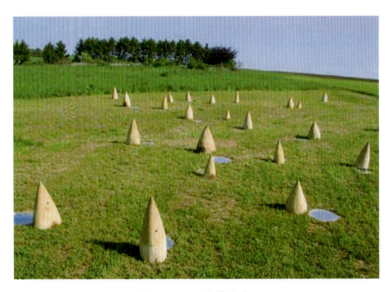

图 5-100　地景艺术

图 5-101　德国科特布斯的露天煤碳矿

5.6.3　地景造型的意义

地景造型是将艺术与大自然有机结合的巨大而整体的艺术形式。

地景造型的意义与价值在于为现代公共性的视觉艺术形式及观念性艺术实践开辟了前所未有的创作空间。

谈到地景艺术,有几个影响力巨大的艺术家及其作品必须介绍一下,一个是罗伯特·史密森,一个是克里斯托夫妇,他们的作品为艺术创作开创了前所未有的空间,具有独特的审美意向。

1. 罗伯特·史密森

罗伯特·史密森是美国著名的大地艺术家,他认为工业文明带来了诸多负面影响,希望能与大地对话,寻找新的艺术创作方式。罗伯特·史密森的代表作品有《螺旋形的防波堤》《螺旋形山丘》《断裂圆环》等。(见图 5-102、图 5-103)

2. 克里斯托夫妇

克里斯托夫妇是一对伟大的艺术家夫妇,他们的作品开拓了前所未有的创作空间,具有独特的审美价值。他们的代表作品有《包裹海岸》《飞篱》《峡谷垂帘》《包裹群岛》《包裹德国国会大厦》《门》等。(见图 5-104 至图 5-109)

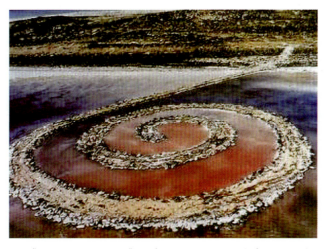

图 5-102　《螺旋形的防波堤》被喻为"二十世纪最伟大的艺术品之一"

图 5-103 《螺旋形山丘》与《断裂圆环》

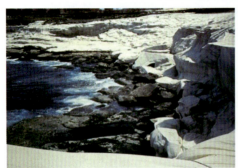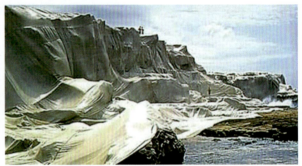

图 5-104 《包裹海岸》

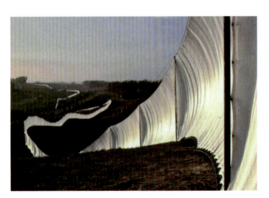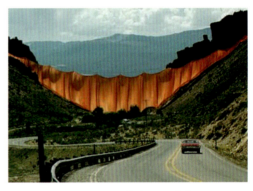

图 5-105 《飞篱》　　　　　　图 5-106 《峡谷垂帘》

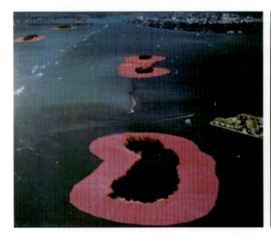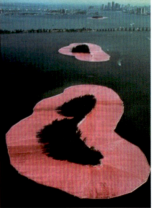

图 5-107 《包裹群岛》

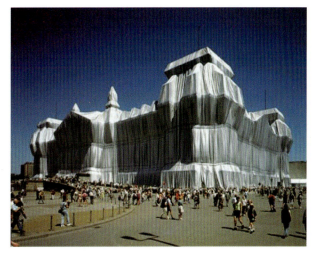

图 5-108 《包裹德国国会大厦》

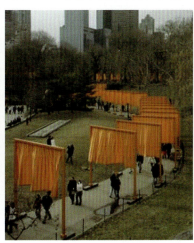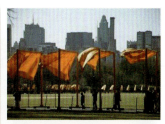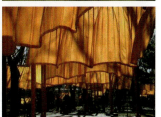

图 5-109 《门》

5.6.4 地景造型的特点

(1) 地景造型作品是在博大无言的自然之中建构独特的审美意向。

地景造型的表现内容和审美对象都是自然地物地貌,如水体、山体、泥土、岩石、森林、沙漠、谷地、坡岸等,由它们组成或以它们为元素的艺术作品具有一种博大、神圣、威严之感,展现了艺术家对自然的崇敬与尊重,具有一种无法言说的独特魅力。

(2) 地景造型体现了人与自然的平等和谐、艺术与自然的融合。

在地景造型中我们既感受到人相对于自然的渺小,也感受到人相对于自然的力量。地景造型体现了人类对自然最大的敬仰,而自然也回馈了我们艺术的关照,人只有在与艺术和自然的融会中才能真正释放。

(3) 地景造型是一项复杂、繁琐和工程量巨大的创作活动。

地景造型工程量巨大。首先,艺术家在有构思之后,需要对环境、地形等作实地的测绘,然后绘制大量效果图并制作模型,其间还要经过有关政府部门的立项批准,以及众多人员的参与实施,最后才得以完成。方案从构思到设计到实施是一个漫长的过程,需要艺术家极高的素养和能力、勇气与耐心。如克里斯托夫妇的《包裹德国国会大厦》,此作品在 1971 年就完成了所有的设计及方案,但直到 1994 年才得以批准和实施。

(4)地景造型能够在不破坏自然本来面目的前提下,唤起人们对环境与自然的关注。

地景造型一般不以改变自然为目的,更多的是引导人们去重新认识环境与自然,去关注环境与自然的状态,思考人与自然之间的关系等。对于常生活在城市空间中远离自然环境的人来说,地景造型会让其找到自我的归属感。

地景造型作为现代公共艺术的一种形式,除了思考和体现人与自然的内在审美联系之外,还要对现代社会发展带来的环境问题予以特别的关注,比如因修路开发导致的山体裸露,因采矿、修建堤坝等造成的地形地貌破坏等。

如何通过地景造型改善自然环境是艺术家需要重视的问题和应该承担的责任。

5.7 水景造型

水,是生命之源,人类对水的依赖是根植于内心深处的,这种依赖是从生理到心理,从物质到精神的全方位的依赖。

水,晶莹剔透、洁净清心,既柔媚又强韧。水以其特有的形态及所蕴含的哲理,早已融入文学艺术,如诗文、绘画、音乐戏剧等各个领域。

水,作为重要的景观元素,是环境空间设计中必不可少、最富有魅力的元素之一。

水具有极强的可塑性、可静可动的变化性、可以映射环境等特征,这些不可比拟的独特性使水成为环境空间中最具吸引力的重要元素之一。

5.7.1 水景造型的概念

水景造型作为公共艺术的类型之一,是指在环境空间中以"水"作为主体元素的艺术造型。

公共艺术中的水景造型与园林水景有所不同,它不仅涵盖园林水景(滞水、跌水、喷水、流水),还有更广的外延范围,只要以 水为主题元素的设计,都是水景造型。(见图5-110、图5-111)

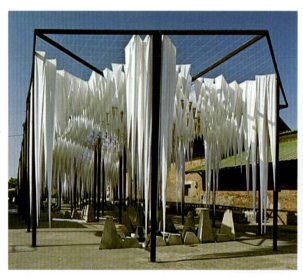 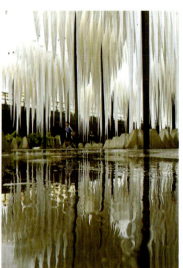

图5-110 "水教堂"装置设计

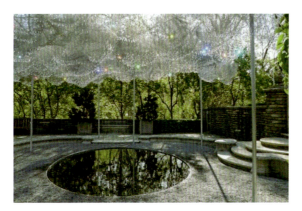

图 5-111　施华洛世奇水晶云

5.7.2　水景造型的作用

水景造型在环境空间设计中有改善环境、提供观赏性水生动植物的生态环境、造景等作用。

(1) 改善环境。

改善环境包括美化环境、舒缓情绪、调节小气候、减少噪声等。

水景造型可以从视觉上美化环境,对人的精神情绪起舒缓放松的作用,能够调节环境中的温度、湿度,还能通过水声遮蔽的方式减少噪声等。(见图 5-112、图 5-113)

(2) 提供观赏性水生动植物的生态环境。

动植物生命体的存在,会让人感到生机,也会赋予环境灵性,水就能为它们提供一个良好的生态环境。(见图 5-114、图 5-115)

图 5-112　水景喷泉设计对调节环境气候、遮蔽噪声等具有积极作用

图 5-113　庭院水池给环境空间增加了婉约与舒缓的感觉

图 5-114　园林中养鱼池的造景设计

图 5-115　水池中设置各种植物尽显柔美

(3) 造景。

造景作用包括划分空间、系带作用、焦点作用等。

①划分空间：水景造型可以通过它在空间中的组织分布，起到分隔、限定空间范围的作用。水帘在对空间进行分割的同时也很透通，长形水流可以对山路和山体坡面进行划分。

②系带作用：水流的贯穿性和流动性可以将不同的空间区域连接起来，对不同的空间形成自然过渡，进行延伸与穿插。水景可以作为环境空间各部分的纽带。

③焦点作用：水景造型可以通过其流动的造型和声响，从视觉和听觉上吸引人的注意，形成环境空间中的景观节点或标志性的元素，从而成为空间的焦点。

5.7.3 水景造型的类型

(1) 按水体的形态，水景造型可划分为自然式水景和规则式水景。

①自然式水景：是保持天然或仿造天然形态的河、湖、溪、泉、瀑布等，自然式水体会随着地形环境的变化而不同，有聚有散，有直有曲，有动有静。

自然式水景可以通过人工的设计与改造，结合灯光、音响等创造出迷人的景观。（见图5-116）

②规则式水景：主要是由人工设计创造的几何形水景，水的可塑性为人造水景提供了很大的发挥空间，如各种几何形的水池、水渠、潭、几何喷泉、跌水等，往往有一种秩序和理性的美感。

(2) 按水流的状态水景造型可划分为静态水景和动态水景。

①静态水景：指静止状态非流动的水景，如水池、池塘等。静态的水虽不具动感，但它能营造一种静谧安详的空间氛围，更为特别的是它能映射出周围的环境，成为环境空间的交汇处和调节点。（见图5-117）

②动态水景：指处于运动状态的水景，如流水、瀑布、喷泉、溪流等，动态水景能够营造明快活泼的氛围，形声兼备，为环境增加动感与活力。（见图5-118）

水作为软质环境元素可以缓冲软化硬质环境。

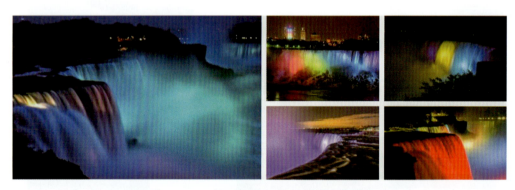

图 5-116 壮丽的尼亚加拉瀑布彩灯节

图 5-117 静态水景

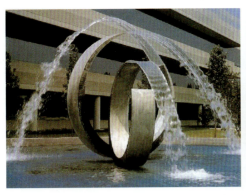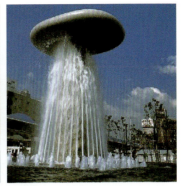

图 5-118　动态水景

5.7.4　水景造型的形态

水景造型有流、落、滞、喷四种基本形态,其运动方向可向上喷、朝下流,可静止、可流动。通过人为的控制,变化出点、面、体等各种形态。与光线、声音、雕塑建筑装置等结合可构筑多种艺术造型。

喷泉是水景造型中常用的手段和形式,它需要水的压力,喷出的水形、距离、大小,喷孔的数目、大小及种类等各方面的结合才能创造出形态各异、活泼动态的水景造型。现代喷泉有各种不同的类型,如激光、灯光、感应、音乐、水幕、波光等。(见图 5-119 至图 5-121)

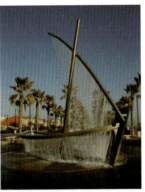

图 5-119　船形喷泉　　　　　　　图 5-120　哈佛大学唐纳喷泉

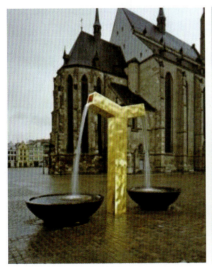

图 5-121　捷克比尔森共和广场喷泉

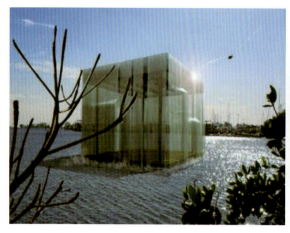
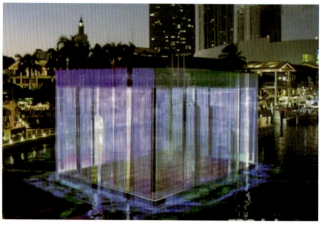

图 5-122　水盒子景观设计

现代水景造型通常是艺术与科技的综合设计,水景造型的艺术效果离不开科学技术的应用,比如灯光技术、水循环技术、生态处理技术、水体保护技术、防渗防潮技术、多媒体声光电技术等。(见图 5-122)

5.7.5　水景造型的设计原则

在水资源严重缺乏、河流生态环境遭受污染的现状下,水景造型的设计对设计师提出了新的要求。在当下水景造型应该遵守的基本原则如下。

(1)宜小不宜大(宜浅不宜深)。在能满足要求的同时,尽可能少地使用水。一般深度在 1 米以下的称为浅水,深水用水量大且有安全隐患,大的水体在养护和治理时也相对不易。

(2)宜下不宜上。尽量利用自然引力,不要过多向上喷,遵循节能、节约的原则。

(3)宜虚不宜实。虚水如有水之境,却不一定要见真水,如枯水园林和象征性水景设计,即使无水也不觉突兀。(见图 5-123)

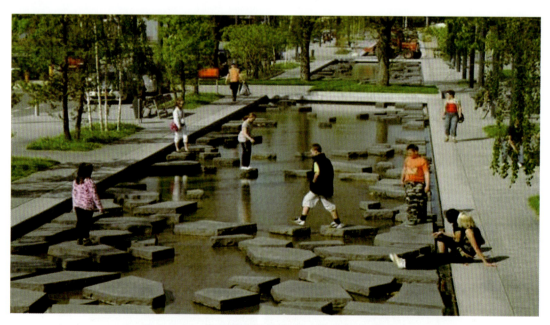

图 5-123　荷兰恩斯赫德市商业街上的水景造型

5.8 灯光造型

通过艺术家的不断研究和探索,现代艺术更多的表现形式被开拓,水、烟雾、光、植物等都进入了公共环境的创作中。

光作为人类感知世界与环境的重要媒介,在人与环境之间建立了一种特殊的关联。光以它独特的视觉魅力,成为环境艺术的表达方式之一。

灯光造型主要包括创造人造光的设计,也包括运用自然光的设计。公共艺术中的灯光造型包括光环境营造和光艺术造型两大内容。

5.8.1 光环境营造

光环境营造在空间视觉形式上具有重要的审美意义,在环境文化内涵中起到升华的作用,能使受众产生心理与精神上的共鸣。

公共环境作为公众活动的空间和场所,对光有着很强的依赖性。除了自然光外,还有许多种类的发光体,这些发光体通过人工的控制,产生透光、折光、控光、滤光、色彩变化、图案变化等各种效果,对环境氛围的营造起到重要的作用。(见图5-124、图5-125)

光不仅在空间环境的形态、色彩秩序、节奏、图案等视觉形式上对环境的营造产生重要的影响,同时对空间环境的内涵也起到塑造和升华的作用。

人们常说"光是建筑(空间)灵魂的延伸",光环境营造能让人在真实空间与虚拟变幻的环境交叠中产生心理和精神上的共鸣。(见图5-126、图5-127)

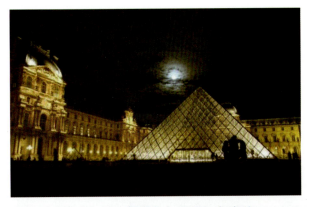

图5-124 卢浮宫夜晚的灯光造型

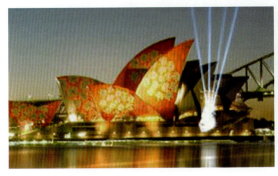 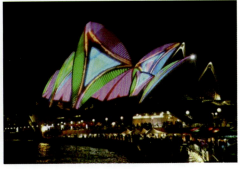

图5-125 悉尼歌剧院壮观的灯光投影

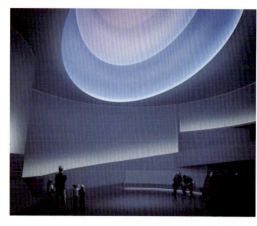 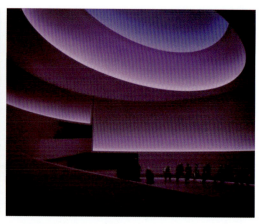

图 5-126　古根海姆艺术馆大厅的灯光设计

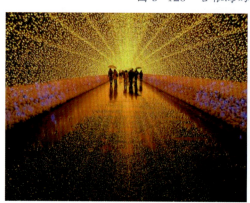

图 5-127　日本的冬季灯会

5.8.2　光艺术造型

光艺术造型是以光为媒介的艺术造型,在公共艺术中主要是指公共空间中的灯光配置、灯光雕塑、灯光装置等。

这种以光为媒介的艺术造型是光设计与景观、雕塑、装置的融合。由于光的特殊视觉魅力,其灵活变化的特点能赋予景观、雕塑、装置完全不同的意义和效果,并且随着光科技的发展,光艺术造型将会呈现出更为多样的面貌。(见图 5-128 至图 5-133)

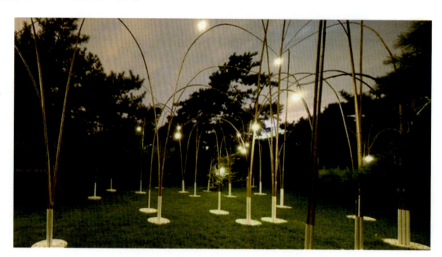

图 5-128　北京地坛灯光节装置

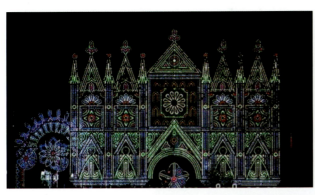

图 5-129　意大利光雕

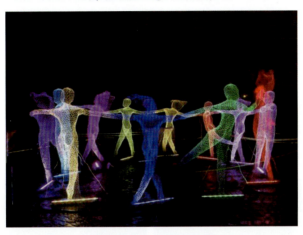

图 5-130　梦幻的丝雕

图 5-131　美国新泽西州公共图书馆前的景观灯笼

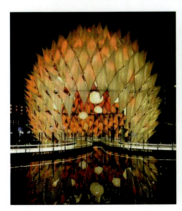
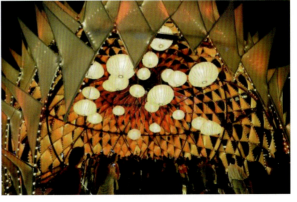

图 5-132　维多利亚公园中秋灯会

图 5-133　艺术家 Bruce Munro 的灯光装置作品

5.8.3　灯光造型的综合性

值得注意的是,灯光作为一种特殊的元素,它既可以独立存在,又可以和许多实体艺术相结合。在现代公共艺术中灯光造型、水景造型、雕塑、景观装置等常常融为一体,其形式与界线在相互拓展渗透中已经比较模糊了。

随着数字技术的发展,动态灯光造型的运用形式将会更加多样与丰富。(见图 5-134、图 5-135)

图 5-134　德国科隆《城市万花筒》

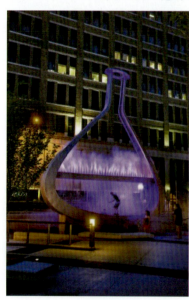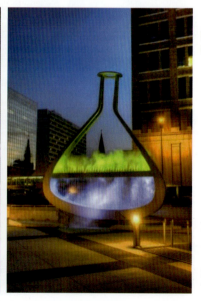

图 5-135　加拿大温尼伯千年图书馆广场上的《空瓶》灯光雕塑

5.9 街头艺术

从前文的介绍中,我们充分感受到了公共艺术类型的多样与丰富,除了前文重点讲述的类型之外,还有一种十分突出且常见的公共艺术形式——街头艺术。

街头艺术,即街头巷尾的艺术,是现代公共艺术中极具特色的艺术形式之一。街头艺术以其别具一格的创作环境、丰富的表现内容、开放的表现方法、独特的艺术魅力为人们津津乐道。(见图5-136至图5-140)

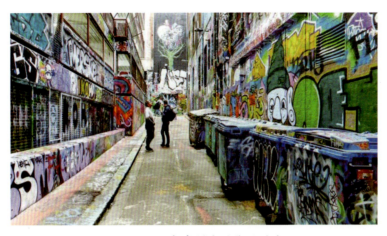

图5-136 富有创意的街头艺术

 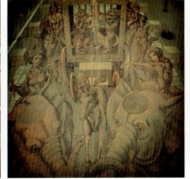

图5-137 街头3D壁画和艺人表演

图5-138 日本街头的井盖设计

图 5-139　对街头设施的"隐身处理"

图 5-140　小镇街道上的小精灵

街头艺术作为最具亲民性的艺术形式之一,在美化环境、调节环境气氛、增加街头亮点等方面发挥着不小的作用,让人眼前一亮。

公共艺术的涵盖面极广,类型丰富,但本质上均是公共环境空间中的造型艺术。各种不同的公共艺术之间往往是相互渗透、相互交叠的关系,它们的外延与内涵的划分界线不一定十分明确,只是在各自的表现领域有所突出或侧重。

开放的空间(从室内到室外,从自然空间到社会空间)为公共艺术的制作提供了广阔的领域,这也对设计师提了要求和挑战。设计师要具备各方面综合设计的能力以及广阔的视野,从多角度、全方位的宏观层面展开设计,树立综合、开放的设计观。

本章总结

设计训练

根据××学院教学楼入口空间环境,构思设计一件公共艺术作品,并加以表现。

相关要求:

(1)作品表现形式不限,可选择任一公共艺术类型,如壁画、雕塑、景观小品、景观装置等。

(2)作品要凸显教学特色,体现校园文化,成为××学院的标志物。

(3)作品材料不限,成本、制作等因素不过多考虑,着重表达作品内涵、视觉造型、设计风格等方面。

(4)需提供三个草图方案,并从中选择一个,在八开的纸上以手绘形式加以呈现。

第 6 章 公共艺术的材料

6.1　公共艺术中"材料"的意义

6.2　代表性材料及工艺

公共艺术就好似一张被散开的大网,各种各样的形式面貌让人眼花缭乱。但若仔细分析会发现,无论公共艺术的外在表现形式如何,作为实体的空间造型艺术,无非还是由最基本的三个要素构成,即形态、色彩、材料。换句话说,除去观念、思想等内在因素,公共艺术的外在表现是形态、色彩和材料的综合体。

作为实体的空间造型艺术的三大要素,形态、色彩和材料都是在相互作用下以综合性的方式同时呈现的。它们之间的关系密切,形态是材料的存在方式,材料是形态的物质基础,是色彩的载体,形态与色彩的呈现必须以材料为依托。

材料对于公共艺术的最终实现与表达具有不可忽视的作用与意义,优秀的公共艺术作品一定是建立在对材料特性与工艺技术的正确把握和深刻理解之上的。

本章将从材料深层的意义进一步探讨公共艺术。首先从整体上分析材料对于公共艺术中的意义,然后再从不同的材料特性和工艺等内容进行具体分析。

6.1 公共艺术中材料的意义

材料的使用与发展是人类文明和时代进步的标志,是社会科学技术水平发展的体现,进行艺术设计和创意的过程同时也是对材料认识与应用的过程。

材料作为公共艺术的物质基础,其价值与意义主要体现在三个层面上,即材料在内涵表达上的意义,材料在美感上的意义,以及材料在功能上的意义。

6.1.1 材料在内涵表达上的意义

材料在内涵表达上的意义,主要是指材料作为公共艺术的元素与内容之一,在象征特定含义、升华人的情感、表达抽象思维等方面的作用。(见图6-1)

材料之所以能象征特定含义、升华人的情感、表达抽象思维,源于材料的情感属性和社会属性。

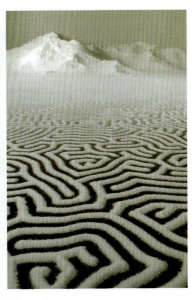

图6-1 用盐作为材料创作的大规模装置艺术

1. 材料的情感属性

材料的魅力是无穷的,捕捉材料的特定属性进行强调或放大,通过对人的视觉、触觉等感官的刺激,结合人的联想与经验,能够影响一个人对环境的感觉和记忆,使人的情感与精神得到升华。(见图6-2、图6-3)

2. 材料的社会属性

材料因其特有的社会属性,在社会生活中能代表特定的内容,象征特定的含义。材料以其自身具象的存在,向大众表达抽象的观念和意义。(见图6-4)

图6-2 用五颜六色的糖创作的装置作品《糖果霓虹》

图6-3 黑线创造的烧焦的场景(盐田千春作品)

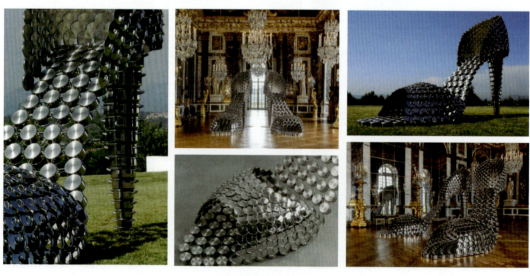

图6-4 平底锅与高跟鞋的组合装置

6.1.2 材料在美感上的意义

艺术作品的美感是多种因素共同作用的效果。其中,材料通过它的肌理、光泽、质地对美感的形成有直接意义。

1. 肌理

肌理是材料视觉或触觉上可感受到的表面纹理,它由材料自身的结构或人为组织设计而形成。材料肌理可分为自然肌理和再造肌理、静态肌理和动态肌理、视觉肌理和触觉肌理。(见图6-5至图6-8)

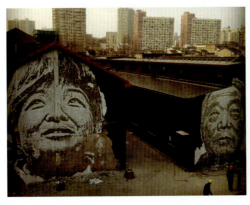
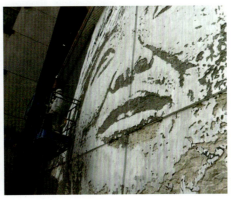

图6-5 上海"凿"壁画

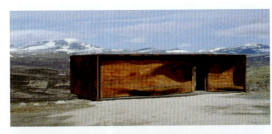
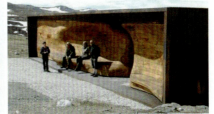

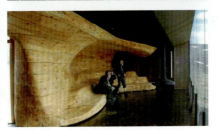

图6-6 挪威山区的观景亭

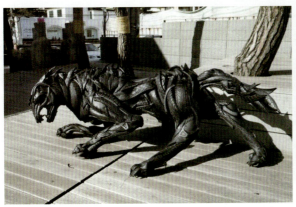
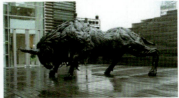
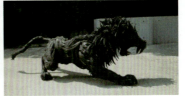

图6-7 轮胎动物雕塑

图6-8 千纸花园

2. 光泽

光泽源于材料表面的受光特性。材料根据受光特性可分为透光材料和反光材料。

(1)透光材料。

透光材料以反映背景中的物象来消融自身的存在,有一种轻盈、明快、开阔之感。(见图6-9、图6-10)

(2)反光材料。

①定向反光材料:表面光滑、不透明,受光后明暗对比强烈,高光反光明显,呈现生动、活泼、绚丽、耀眼之感。(见图6-11至图6-13)

图6-9 森林中的亚克力(有机玻璃)雕像

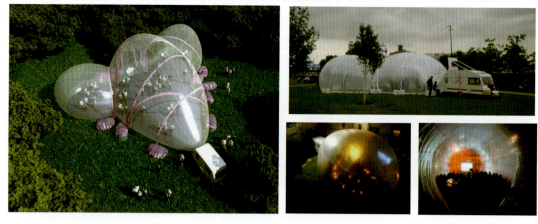

图6-10 米奇头的气泡馆

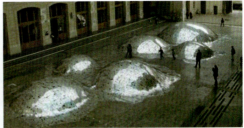

图 6-11 废弃光盘景观

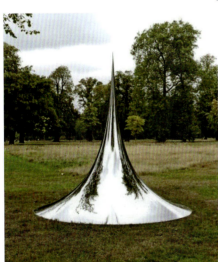
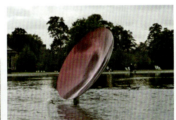
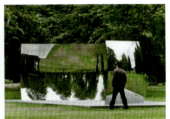
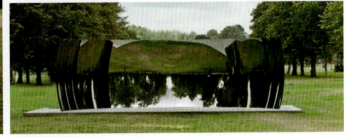

图 6-12 用不锈钢材料创作的一组公共景观雕塑

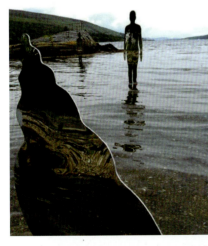

图 6-13 不锈钢镜面人形雕像

②漫反光材料：表面粗糙，有颗粒感，无规律排列，受光后明暗转折层次丰富，高光反光微弱，一般为无光或亚光；材质柔和，给人一种含蓄、平稳、安静的感觉。（见图6-14）

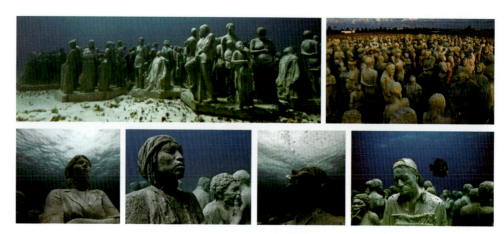

图 6-14 水下水泥雕塑博物馆

3. 质地

质地是通过视觉、触觉、生理、心理对材料自身组成的物理、化学结构等产生的对材料的感受,表现为对软硬、轻重、冷暖、干湿、光滑、粗糙等方面的体验。

由不同质地的材料创作的艺术品"马"见图 6-15 至图 6-21。

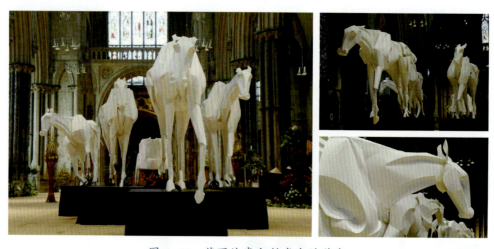

图 6-15 英国林肯大教堂内的雕塑

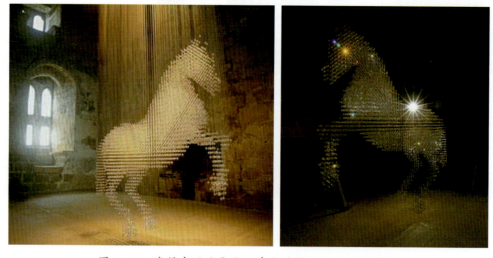

图 6-16 城堡中用施华洛世奇水晶构筑的点状马雕塑

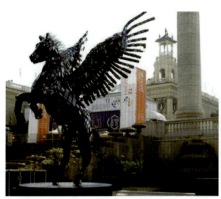

图 6-17　用智能手机做成的飞马雕塑

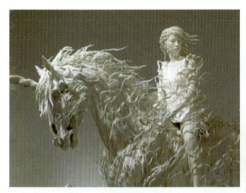

图 6-18　用白色树脂材料做成的马雕塑　　图 6-19　用彩色木条做成的马雕塑

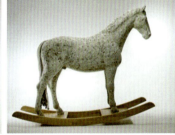

图 6-20　用电脑键盘做成的马雕塑

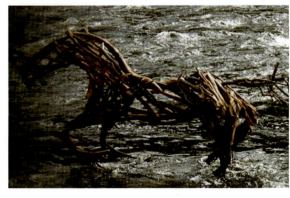

图 6-21　用枯树枝做成的马雕塑

　　值得注意的是，材料的原型也会对美感的形成发挥特定的作用和效果，这一点在装置作品创作中也尤为重要。（见图6-22）

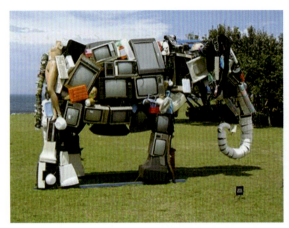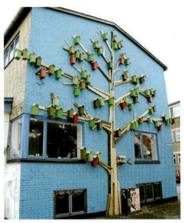

图 6-22　旧电视做成的大象以及木头做成的鸟窝装置

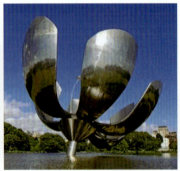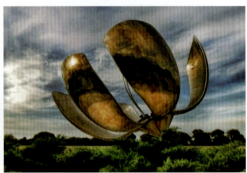

图 6-23　阿根廷布宜诺斯艾利斯市的《花之魂》

6.1.3　材料在功能上的意义

生态材料作为公共艺术的物质基础与载体,在构筑造型、满足实用功能以及与环境相适应(特别是绿色生态性)等方面发挥着重要作用。典型的绿色生态材料包括生物降解材料、循环与再生材料、净化材料、绿色能源材料等,这些都源于材料的自然属性。

自然属性是材料自身的物理、化学性能所体现出来的基本特征。其物理性能包括材料的密度、力学性能(强度、弹性、塑性、脆性、韧性、硬度、耐磨性等)、材料的热性能(导热性、热性、热胀性、耐燃性、耐火性等)、材料的电能性(导电性、电源绝缘性)、材料的光性能、材料的磁性能等。其化学性能是指材料在常温下或高温时抵抗各种化学或电化学物质的能力,是衡量材料性能优劣的主要指标,主要包括耐腐蚀性、抗氧化性等。(见图6-23)

6.2　代表性材料及工艺

公共艺术中常用的材料有金属材料、石材、木材、玻璃材料、陶瓷、纤维材料、综合材料等。

公共艺术可利用的创作材料非常丰富,几乎所有能够加工成型的材料,都可以作为公共艺术创作的材料。材料的种类与材料的工艺能够影响公共艺术作品带给人的感受,下面将对公共艺术中具有代表性的材料及其加工工艺做具体分析。

6.2.1 金属材料

金属是一种具有光泽、富有延展性(延展性是材料塑性变形的能力,金与铂都有很好的延展性),容易导电、导热的物质。金属可以分为黑色金属与有色金属两大类。黑色金属主要以铁为主,还有铬、锰;有色金属有金、银、铜、锡、镍、铝等。在有色金属中,如金、铂、银等金属储量稀少,故称为稀有金属。将一种金属与其他元素融合而成的物质称为合金,合金的物理性质已经与原来的金属有所不同,性能一般会更加优良,大多数金属都可通过与其他金属或非金属的融合来改善性能,成为新的材料。

1. 公共艺术中常见的金属材料

(1) 黑色金属中铸铁和钢都是常用的材料。

铸铁和钢的区别是两者含碳量的不同,铸铁的含碳量相对较多,一般为2%~4.5%;钢的含碳量相对较少,一般为0.05%~2%。

铸铁也称生铁,物理性能硬而脆,不宜拉伸,好铸造,耐腐蚀性差,色泽呈黑色。铁是目前世界上产量最高的金属。(见图6-24)

钢是应用最广的金属材料,具有良好的耐腐蚀性和延展性,耐磨损、耐冲压,好锻炼成型。钢有线材、管材、板材、型材几种,其中以板材与型材应用最为广泛。(见图6-25至图6-27)

图6-24 以铸铁为材料的公共艺术作品

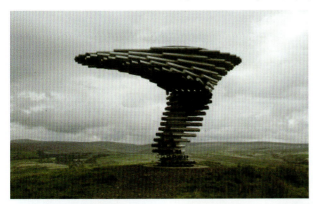

图6-25 "会唱歌"的钢管树

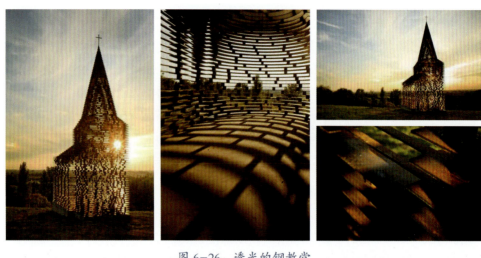

图 6-26 透光的钢教堂

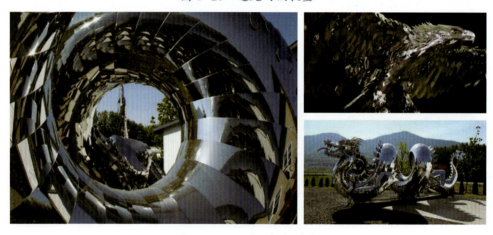

图 6-27 巨型不锈钢雕塑

(2) 有色金属中铝及铝合金、铜及铜合金都是常用材料。

纯铝的密度小,属轻金属,导电、导热性好,呈银白色,易成型,硬度、强度低。铝是地壳中含量最多的金属,自 1825 年丹麦人提炼出铝后,直到 19 世纪末铝才被大量生产,到第二次世界大战后铝才开始被大量使用。铝合金是以铝为基本元素,加入一种或多种合金元素组成的。因其密度低、强度高、塑性好、耐腐蚀、耐冲压而被广泛使用。(见图 6-28、图 6-29)

铝合金是一种较新的现代材料,经过加热处理之后,可以获得较高的强度和一定的韧性,强度值远比钢材高。铝合金由于质量轻、易加工、耐腐蚀、耐冲压,并且可以通过阳极氧化成各种颜色,而成为制作公共艺术的绝佳金属材料。如 2008 年奥运"祥云"火炬就是铝合金材质。

铜是人类最早发现并生产出来的金属之一。纯铜熔点高,延展性好,适宜锻造,不宜铸造。纯铜由于表面被氧化后会生成一层氧化铜薄膜,呈紫红色,所以也称红铜或紫铜。红铜适宜锻造成型,可以碾压成极薄的铜箔,拉制成极细的铜丝,一般不宜铸造。

铜合金主要有黄铜、青铜、白铜。黄铜是铜加入了锌的合金,具有较好的工艺性能,质地较红铜硬,熔点低,适宜铸造。青铜是铜加入了锡、铅的合金,色泽呈青灰色,具有较强的耐腐蚀性。青铜中锡和铅的比例大小决定了其质地的软硬,含锡量大于 10% 的铜合金适宜铸造。白铜是加入了镍的铜合金,色泽呈白色,耐腐蚀性能好,质地较软,适宜锻造,常用于制作首饰、器皿等。铜合金有较好的耐腐蚀性,在干燥的空气中很稳定,但在潮湿的空气中表面会产生一层绿色铜锈。(见图 6-30 至图 6-32)

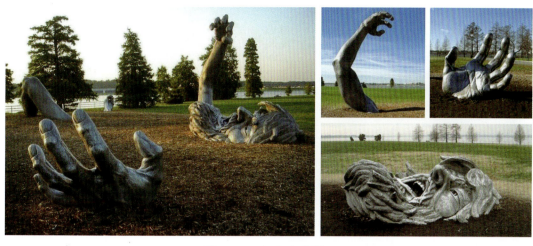

图 6-28　铝合金雕塑 1

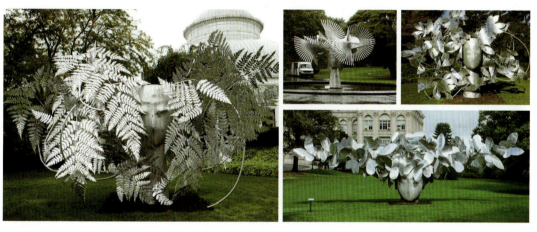

图 6-29　铝合金雕塑 2

其他有色金属还有黄金和白银。黄金是贵金属，呈黄色，质地软，延展性极好，极易锻造加工，熔点高、耐腐蚀性、耐久性好。黄金非常稀有且价格昂贵，常用来制作精美的首饰、小雕件、器皿，偶尔也作为建筑、环境空间的局部点缀。

白银同样属于贵金属，呈银白色，质地软，易锻造，导电性好，色泽亮，易氧化变黑。白银的储量较黄金多，因而不及黄金名贵，常用来制作首饰、工艺品、器皿等。

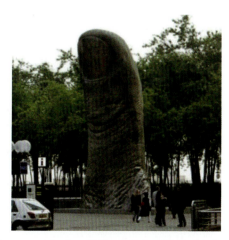

图 6-30　法国巴黎著名的青铜雕塑《大拇指》

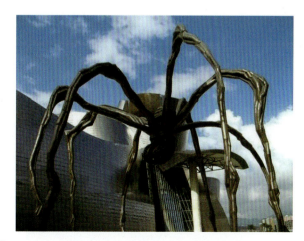

图 6-31　巨型蜘蛛铜雕《妈妈》

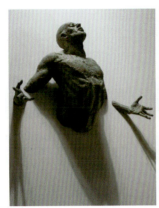

图 6-32　青铜作品《力量与挣扎》

2. 现代公共艺术中金属材料的制作工艺

现代公共艺术中金属材料的制作工艺有成型工艺和表面加工工艺。

(1) 成型工艺。

成型工艺的选择主要取决于设计者对材料的选择与造型的要求。常见的成型工艺有锻造工艺、铸造工艺、焊接工艺、铆接工艺、拉丝成型编织工艺等。

锻造工艺，也称手工锻造，是以手工锻打的方式，在金属板上锻锤出起伏的效果，是古老的金属加工工艺。锻造工艺分为直接锻造和间接锻造。直接锻造是将图案直接画在金属板上，下面垫沙袋作底，按图案直接锻打成型；间接锻造是先作泥胚，再翻成玻璃钢模型，将金属加热软化蒙在模型上锻打成型。其中，机器冲压锻造是先制作钢膜，再在机器上冲压成型的一种工艺，运用机器与电脑技术，成型更精准。

铸造工艺是把熔化的金属溶液浇注到与造型相适应的铸型空腔中，待溶液凝固并冷却成型的一种工艺，如图6-33所示。根据铸模的不同，铸造工艺可分为砂型铸造、泥型铸造、陶瓷铸造、失蜡铸造等，其中最常见的是传统的失蜡铸造方式。失蜡铸造是将蜡制成所需的型器后，将耐高温细泥浆淋至蜡型器表面，并在泥浆表面撒上细砂，再用耐火砂反复多次浇筑，使之形成完整的型壳，待型壳干燥后加温使内部的蜡熔化流出形成空腔，再向型壳中浇注金属液(铜液)，最后去壳、打磨、精修。(见图6-34)

焊接工艺是充分利用金属材料在高温作用下易熔化的特性，使金属与金属之间相互连接的一种工艺技术。(见图6-35)

铆接工艺是利用铆钉、螺栓等连接件将金属部件连接起来的一种工艺。操作比较简便，即先用电钻打孔，再用铆钉、螺钉将金属物进行连接即可。(见图6-36)

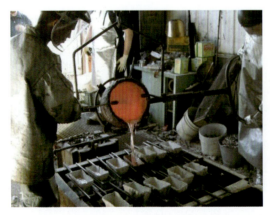

图 6-33　铸造工艺　　　　图 6-34　曾侯乙尊盘(湖北省博物馆藏)

图 6-35　金属焊接雕塑　　　　　　　　　图 6-36　金属零件铆接雕塑

拉丝成型编织工艺是将金属材料拉制成条状或丝状，制成金属丝再编织成型的一种工艺。此工艺应用较普遍的是公共场所的隔离金属网墙。

(2) 表面加工工艺。

表面加工工艺是保护和美化金属作品外观的手段，其分为表面着色工艺和表面肌理工艺等。

表面着色工艺，也称做色，即使用化学、电解、物理、机械加热等处理方法，使物体表面形成各种有色泽的膜层、镀层或涂层。常见的有涂装着色、化学着色、电解着色、染色、热处理着色等。涂装着色是将各种有机涂料通过浸涂、刷漆、喷涂等方法使金属表面形成带色涂层的着色方法。化学着色是在特定的化学溶液中，使金属表面与溶液发生化学反应，形成带色的金属化合物膜层的着色方法。电解着色，也称电化学着色，是在特定的溶液中，通过电解处理，使金属表面发生反应生成带色膜层的着色方法。染色，也叫阳极氧化，是在特定溶液中，以化学或电解方法，使金属表面生成能吸附染料的膜层，再在染料作用下染色，金属表面与染料粒发生反应形成复合带色镀层的着色方法。热处理着色是利用加热的方法，使金属表面形成带色氧化膜的着色方法。(见图 6-37)

表面肌理工艺是指通过锻打、刻制、打磨、腐蚀等工艺在金属表面制作出肌理效果的一种工艺。常见的有表面抛光、表面镶嵌、表面蚀刻与蚀画、表面锻打等。表面抛光是利用机械或手工研磨材料将金属表面磨光的工艺，有磨光、镜面、丝光、喷砂等。表面镶嵌有悠久历史，包括嵌石和嵌金两种工艺，如金银错就是在金属表面刻出阴纹，再嵌入金银丝或金银片等质地软的金属并打磨平整。表面蚀刻与蚀画是使用化学酸剂对金属表面进行腐蚀而得到一种特殊效果的工艺，具体做法是在金属表面涂沥青，并在沥青上刻纹饰，再将腐蚀的金属部分露出，浸入酸溶液或喷刷酸溶液。表面锻打是用工具在金属表面锻打、敲凿出起伏效果的一种制作工艺。(见图 6-38)

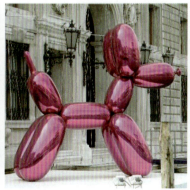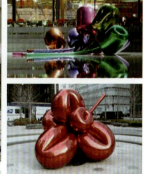

图 6-37　杰夫昆斯作品(表面着色工艺)

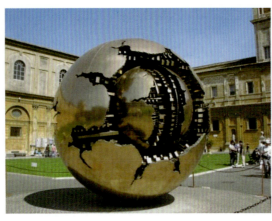

图 6-38　耸立在梵蒂冈博物馆中的巨大球体雕塑（表面肌理工艺）

金属材料以其优良的属性、独特的美感、丰富多变的表现形式和手段，成为现代公共艺术设计中最主要的制作材料之一。金属材料自身防潮、坚固、耐热、耐光照的性能优良，不同的金属质感、色彩具有独特的美感，如黄金的辉煌、白银的高贵、青铜的凝重、不锈钢的亮丽。金属属于冷性材料，从心理感受上给人坚硬、冰冷的距离感。其丰富多变的表现形式和手段，使其在公共艺术创作中被广泛应用。（见图 6-39、图 6-40）

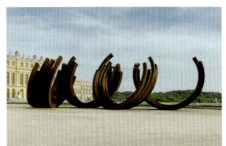
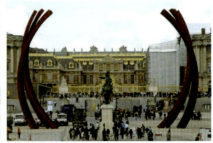
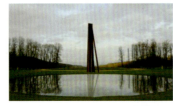
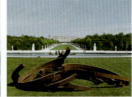

图 6-39　凡尔赛宫前的巨大雕塑

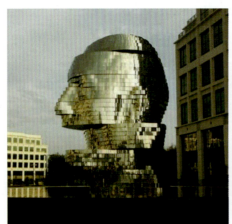

图 6-40　可以移动的头部金属雕塑

6.2.2 石材

常用的石材可以分为天然石材和人造石材两大类。石材加工过程主要有开采、整形、磨切(粗磨、细磨、精磨)、抛光等。

1. 天然石材

天然石材大致可分为火成岩、沉积岩、变质岩。

(1) 火成岩,又称岩浆岩,它因地壳变动,熔融的岩浆喷出地表后冷却而成。火成岩是组成地壳的主要岩石,其特点是结构致密、容量大、抗压强度高、吸水率低、耐久性较好。常见的火成岩有花岗岩、玄武岩、浮石等。玄武岩是修建公路、铁路、机场跑道最好的材料之一,是国际认可的路面基石,有抗压、耐腐蚀、耐磨、吃水少、导电性差、沥青黏附性强等优点。浮石是岩浆凝成的海绵状的岩石,质量很轻,能浮于水面,在园林设计的材料中较为常见。

(2) 沉积岩是其他岩石风化的产物或一些火山喷发物,它是经过水流冲刷和成岩作用而形成的岩石。沉积岩虽占地壳总质量的5%,但分布极广,如砂岩、沙、盐、卵石、石膏(碳酸钙)、硬度不大的石灰岩都属于沉积岩。其特点是结构致密性差、容量较小、孔隙率及吸水率较高、强度较低、耐久性较差。

(3) 变质岩是由原生的火成岩或沉积岩,经过地壳内部高温、高压等变化作用后形成的一种岩石,结构致密、坚实耐久。如大理石、板岩、石英石、玉石等都是变质岩。

2. 人造石材

人造石材是以天然大理石、花岗岩碎料或方解石(碳酸钙物)、白云石、石英砂(二氧化硅)、玻璃粉等无机矿物骨料,拌合树脂、聚脂等聚合物,经过震动、混合、浇注、加压成型、打磨抛光以及切割等工序制成的板材。

(1) 人造石材的特点。

人造石材具有重量轻、强度高、色泽均匀、结构紧密、耐磨、耐腐蚀、耐寒等特点。

(2) 人造石材的分类。

①水泥型人造石材:以水泥为黏合剂,用砂(细骨料)、大理岩、花岗岩碎料、工业废渣(粗骨料)等骨料制成的石材。其光泽度高,花纹持久、抗风化,防潮性强,价格低,耐腐蚀性差。

②树脂型人造石材:以不饱和树脂等为黏合剂,用石英砂大理石、分解石粉等骨料制成的石材。其光泽度高、颜色浅,可有不同颜色。宜用室内,价格相对较高。

③复合型人造石材:底层为性能稳定的无机材料,表层为聚酯、树脂和大理石粉,具有大理石的优点,成本较低。

④烧结型人造石材:以黏土(高岭土)为黏合剂,用石英、斜长石、辉石、方解石、赤铁矿粉等骨料制成的石材。其生产方法与陶瓷工艺相似,价格高,破损率高。

3. 公共艺术中常见的石材

公共艺术中常见的石材有花岗岩、大理石、砂岩等。

(1) 花岗岩。

花岗岩是岩浆在地表以下凝固形成的一种火成岩,其主要成分是长石和石英。花岗岩能形成形态良好,肉眼可辨矿物颗粒。花岗岩不易风化,颜色美观,色泽耐久,可保存70~200年之久,因其硬度高、耐磨损的优点常被用作建筑装饰材料和露天材料。缺点是自重大、硬度大、开采和加工难度大(加工不细)、耐火性差,含有微量放射性元素会危害人体健康。(见图6-41)

图 6-41　花岗岩材质的城市雕塑

(2) 大理石。

大理石属于变质岩，大理石主要由方解石和白云石组成，通常是层状结构，有明显的结晶和纹理。大理石具有品种繁多、花纹各样、色泽鲜艳、石质细腻、抗压性强、吸水率低，耐腐蚀、耐磨、耐久性好、不易变形、便于清洁等特点。大理石中以汉白玉为上品。

缺点：比花岗岩硬度低、磨光面易损坏，耐用年限较短(30～80年)，抗风化能力和耐腐蚀性差，不宜用在室外和露天环境中，也不宜经常用水冲刷和使用酸性洗涤材料洗刷。(见图6-42至图6-44)

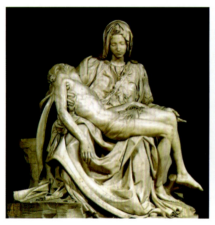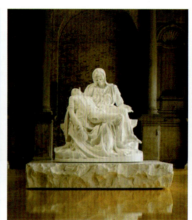

图 6-42　米开朗基罗作品　　　图 6-43　比利时艺术家让·法布尔
　　　《哀悼基督》　　　　　　　　　　的白色大理石作品

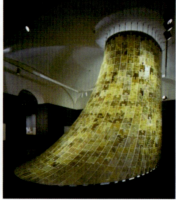

图 6-44　人造大理石制作的拼图幕墙

(3) 砂岩。

砂岩属沉积岩,由石英颗粒组成,主要含硅、钙、黏土和氧化铁等物质。其结构稳定,通常呈淡褐色或红色。孔隙率及吸水率高,强度低,耐久性较差,没有花岗岩和大理石结实,但加工容易,造价低廉。图6-45所示为自然岩层及砂岩作品。

石材直接取材于自然,有着自然的美感和厚重,具有沉稳的气质,应用该材料制作的作品具有永久的意义。在现代公共艺术设计中也常见到由原石直接作为设计材料的作品。(见图6-46)

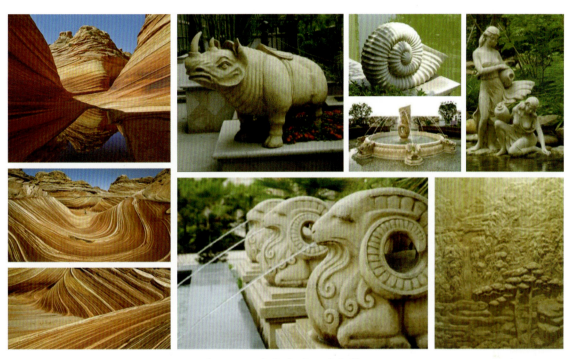

图6-45 自然岩层及砂岩作品

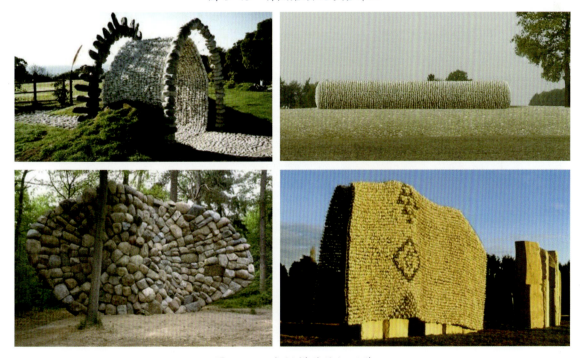

图6-46 大规模的编织石雕

图6-46中的作品通过网状骨架搭建石头,看起来像编织物一样,使冰冷的石头有了柔韧的气质。

石材也和金属一样,属于冷性材料,有冰冷感。不同的石材给人不同的感觉,但总体特征是厚重、冷静的。另外,很多石材的纹理也极具自然美感。

6.2.3 木材

木材是树木砍伐后,经初步加工可供建构、制造、使用的材料。木材属于天然资源,因其生长较慢且产量有限,故应积极扩大和寻求木材综合利用的新途径。

(1)常用的木材可分为针叶树材和阔叶树材两大类。

①针叶树材材质轻软,又名软木材,易于加工、不易变形,具有较高的强度,主要用于承重构件。常见的针叶树材有松木、杉木、柏木等。

②阔叶树材材质坚硬,又名硬木材,加工较难,且涨缩、翘曲、裂缝较显著,常用于室内空间和次要承重构件以及制作胶合板。常见的阔叶树材有榆木、槐木、水曲柳等。

(2)木材作为公共艺术材料的特性,主要有形态上的偶然性、塑形上的未完结性、木质的芳香性、选择上的局限性等。

①形态上的偶然性。

形态上的偶然性源于木材各向异性的特质,体现为木材质地的软硬差异、形状的丰富多样、色彩浓淡变化纹理的妙不可言等。

木材在材料中属于有机各向异性材料,即在各方向的力学和物理性能上呈现出差异性。例如,顺纹方向抗拉和抗压强度高、横纹方向抗拉和抗压强度低;其强度因树种不同、含水率不同,木节的尺寸位置的不同存在很大的差异性。

木材的形态由于生长环境、生长年龄等原因存在很大差异,因此即使是同一种类的木材,形态也不尽相同,即使同一棵树木也会由于部位的不同存在很大差异。例如,树心树脂含量密度高,质地坚硬;外层较松软,受力强度弱;靠近树的根部,树的纹理变化才丰富,色彩才浓重等。

木材在形态上的偶然性要求公共艺术在创作中视其表现和题材的实际情况来处理。在过去,木材的腐蚀、污染、裂痕、变形、木节等性质常被视为缺点,但现在,很多艺术家将其视为木材的特点,经过巧妙的设计与运用后也能够创新出独具特色的效果。(见图6-47、图6-48)

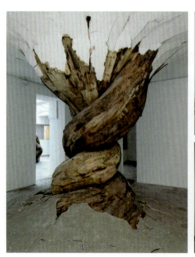
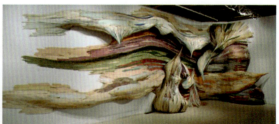
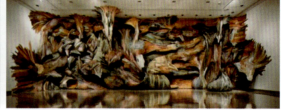

图6-47 穿过墙壁的爆裂树干

图 6-48　漂流木制作的大象

②塑形上的未完结性。

木材长期暴露在空气中容易发生变色、腐朽、变形、裂纹等,因此,作品的最终效果不能确定,木材在塑形上处于未完结状态,若要解决此问题则需要对木材做干燥、防水、防腐处理。木材吸水后膨胀,失水则收缩,这是产生裂缝和翘曲的主要原因。由于木材在塑形上的未完结性,因此在艺术创作时需要对木材变化的可能性和自然发展进行预测,结合时间、地点、温度、环境等条件分析木材可能产生的变化。(见图6-49)

在公共艺术的创作中常使用原木,也常常为减少木材变形和开裂而使用干燥处理后的木材。干燥木材的方法有自然干燥和人工干燥两种。易于腐朽的木材应先做防腐处理,可用防水、防腐涂料涂抹其断面,还可用浸泡、加压蒸煮法等。木材易变色则是由于其易受真菌或酸碱等化学反应影响的结果。(见图6-50、图6-51)

③木质的芳香性。

木质的芳香性使木材能够带来嗅觉上的感官体验。

嗅觉对人的心理和情感影响极大,有些品种的木材具有芳香的气味,这种特性可以给人带来愉悦的感受和自然的气息,因此,木材的这种特质不应被淡化。

自古以来,芳香性的木材就被视为上品,如沉香木、松木、冷杉木、花梨木、樟木、丁香木等。

④选择上的局限性。

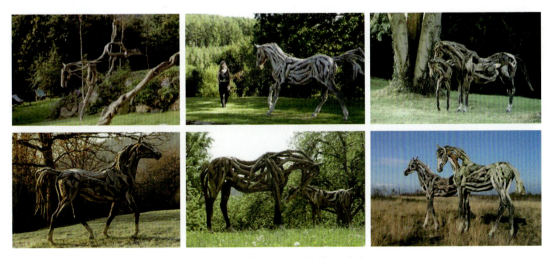

图 6-49　浮木、橡木制作的雕塑

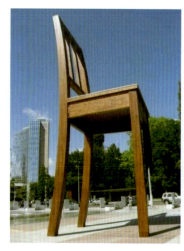
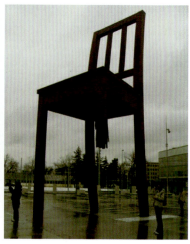

图 6-50　包豪斯学院里的巨大椅子雕塑

图 6-51　日内瓦《和平断椅》

利用木材创作公共艺术作品，选材是关键，用什么种类、什么质地、什么纹理的木材要结合作品的形式、风格、成本、环境、加工方法等进行综合分析后确定。

一般来说，银杏、红木（黄花梨、花梨木、紫檀、鸡翅木）、黄杨、香樟、核桃木等名贵木材，质地好、纹理美丽、材质致密、切面光滑、韧性好、不易变形，但因其材料珍贵，成本较高，不太适合制作大型作品。（见图6-52）

在大型的公共艺术作品中，经常使用各种人造板材，如胶合板（原木切成薄片，用胶黏合热压而成）、纤维板、刨花板、木丝板、木屑板、复合板等。（见图6-53）

在现代的公共艺术作品中，我们也能够经常看到艺术家对原木、自然态的树枝、废弃木材的使用。（见图6-54）

图 6-52　用红木制作的木雕作品

图 6-53　瓷质木雕

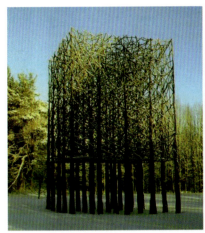
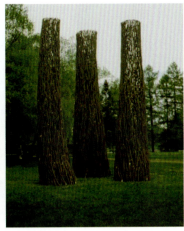

图 6-54　用树枝与柳条设计出的几何环境雕塑

6.2.4　玻璃材料

玻璃是一种透明的固体物质，熔融时形成连续网状结构，在冷却过程中黏度逐渐增大，并硬化形成不结晶的硅酸盐类非金属材料。

玻璃的种类繁多，有普通玻璃、钢化玻璃、磨砂玻璃、喷砂玻璃、压花玻璃、夹丝玻璃、中空玻璃、夹层玻璃、防弹玻璃、调光玻璃、玻璃砖、玻璃纸、LED 光电玻璃、热弯玻璃等。

玻璃的主要成分是二氧化硅，二氧化硅在自然环境下很难被分解，因此要注意对玻璃的回收与再利用。回收一个玻璃瓶节约的能源，大约能让 100 瓦灯泡亮 4 个小时。

玻璃的特点有：透明、透光、反射；坚硬、锐利、轻盈、明快；易清洁、易加工等。不同的玻璃有不同的特点，且差异性也很大，总体来说，透明、透光、反射是玻璃材料的基本属性，普通玻璃、浮法玻璃、水晶玻璃等可以做到完全透明。玻璃较高的透光率和反射效果使它有别于其他材质，利用这一特点，可以给作品增加奇异的效果。（见图 6-55 至图 6-57）

此外，玻璃能营造出轻盈、明快的视觉效果。玻璃的缺点是容易破碎，存在安全隐患，需要做特殊处理。（见图 6-58、图 6-59）

图 6-55　玻璃雨（室内置景）

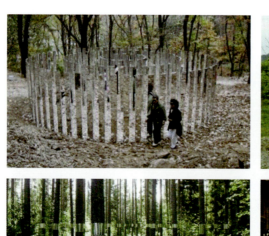
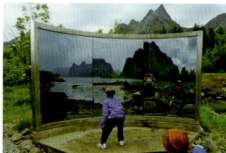

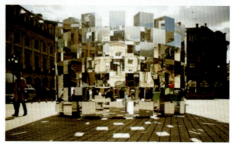

图 6-56　以镜子为材料的一组公共艺术作品

图 6-57　穿镜子的人

图 6-58　修道院的室内置景《玻璃爆炸》

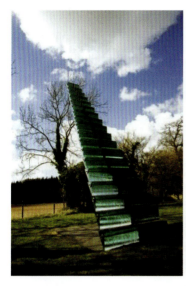
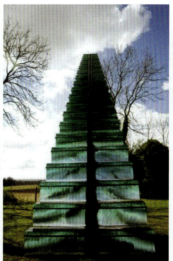
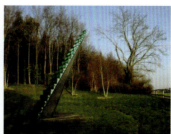
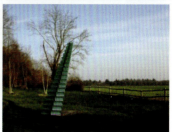

图 6-59 通往天国的玻璃阶梯

1. 现代公共艺术设计中玻璃的主要工艺

现代公共艺术设计中玻璃的主要工艺有吹制技术、铸造、塌陷、雕刻、蚀刻等。

(1)吹制技术:最古老,也是最基本的玻璃制造技术。吹制技术利用玻璃在一定温度范围内具有可塑性的特点,使用中空的铁棍从炉中挑出玻璃料,人在一端吹气,另一端玻璃料即可吹成球形,然后通过剪刀等工具进行塑形,也可在模具中吹制成型,吹制技术通常需要较高的技术和经验(见图6-60)。此技术在20世纪60年代美国艺术家中曾掀起热潮。

(2)铸造:即将熔融的玻璃液(温度达1200~1400 ℃)倒入模具,同时加压成型的技术,也有用失蜡法铸造玻璃的。

(3)塌陷:是一种低温技术,它将平板玻璃和模具放入可以随意调节温度的窑中,平板玻璃受热变形,便可以得到需要的造型。(见图6-61)

(4)雕刻:雕刻方式很多,常见的有通过钢轮、石轮、钻刻刀或轮转机在玻璃上进行雕刻,也可用计算机控制激光进行雕刻。

(5)蚀刻:通常用喷砂、氢氟酸或蚀刻油脂来实现,氢氟酸可以深度腐蚀玻璃,产生丰富的视觉效果。方法是先用保护膜将玻璃完全覆盖,再将图案移到保护膜上,然后用刀刻出需要腐蚀的区域,用喷砂或酸对玻璃进行腐蚀,最后清除保护膜,清洗玻璃表面。

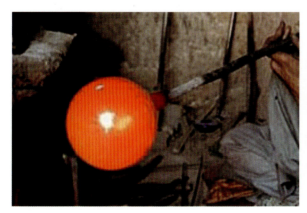
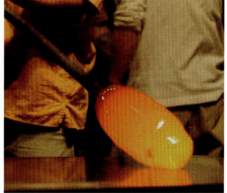

图 6-60 玻璃吹制技术

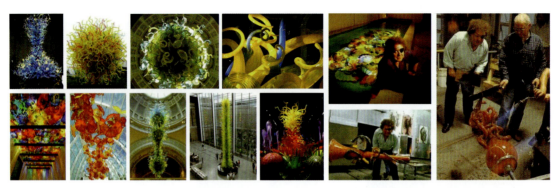

图 6-61　美国玻璃艺术家戴尔·切胡利及其玻璃雕塑

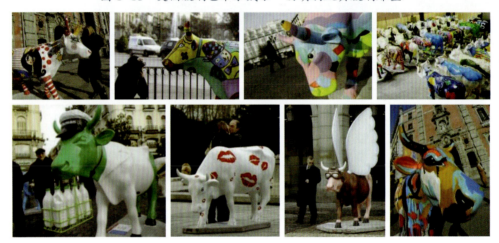

图 6-62　玻璃钢材料的雕塑作品

2. 玻璃钢

玻璃钢作为与玻璃材料名称相似且相关的材料，也是公共艺术中常用的材料之一。(见图 6-62)

以玻璃纤维或其制品作为增强材料制作的增强塑料，称为玻璃纤维增强塑料或玻璃钢。

玻璃钢材料的优点：质量轻、强度高，其强度可以与高级合金钢相比，可以代替钢材制造成机器零件、汽车和船只外壳等；耐腐蚀性好，对一般浓度的酸碱盐及多种油类和溶剂都有极好的抗受力；电性能好，是优良的绝缘材料，广泛用作雷达天线罩；热性能好，是优良的绝热材料，理想的热防护和耐烧灼材料，很多铸模用的就是玻璃钢；易加工，工艺简单、灵活，可一次成型，成本低，好上色等。

玻璃钢材料的缺点：长期耐温性差；易出现老化现象，在紫外线、风沙雪雨、化学介质、机械应力等作用下导致性能下降；弹性差；层间剪切强度低，一般做实心造型，不做镂空、切、挖等造型。

6.2.5　陶瓷

陶瓷是以黏土为主要原料并混入各种天然矿物，经过粉碎混炼、成型和煅烧制得的材料。在公共艺术设计中，采用陶瓷作为其表现材料的作品十分多见。

1. 陶瓷

陶瓷是陶器和瓷器的总称。陶瓷的原料是黏土、氧化铝(矾土)、高岭土等。黏土在地球上有大量的资源，韧性强，常温遇水可塑、微干可雕、全干可磨，具有良好的可塑性。陶土烧制到 700 ℃时可成陶，硬度小、无光泽、质地疏松，有一定的吸水性，敲击声沉闷；陶土烧制到 1235 ℃时可瓷化，硬度大、有光泽，质地细密、不吸水，敲击声清脆，耐高温、耐腐蚀。

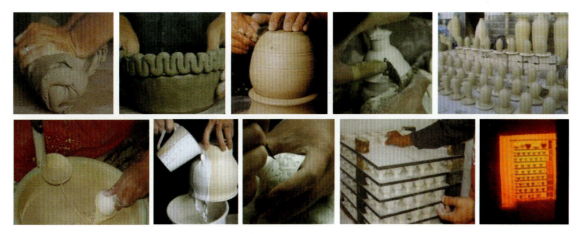

图 6-63　陶瓷加工的基本流程

2. 陶瓷的加工流程

在漫长的陶瓷工艺发展过程中,陶瓷的成型、烧制及装饰等工艺都已经形成了一套完备的、科学的技术与工艺流程。陶瓷加工的基本流程包括揉泥、成型、修坯、晾坯、施釉以及最后的装窑烧制。(见图 6-63)

3. 陶瓷成形的方法

陶瓷成形的方法有很多种,最常用的是可塑成型和注浆成型。

(1) 可塑成型:分为拉坯成型、泥板成型、泥条成型、徒手捏型、印坯成型等,如图 6-64 所示。

(2) 注浆成型:多用于制作复杂、不规则、较薄、较大的陶瓷制品。方法是在配料中加入较多水分 (25%～30%),调成泥浆,注入有吸水性的石膏模内,待水吸去一部分,脱模即得生坯。

4. 陶瓷的装饰方法

陶瓷的装饰方法有多种,可以通过压印、刻画、粘贴等常见方法对陶瓷的坯体进行装饰,如图 6-65 所示。还可以使用贵金属装饰和釉下或釉上彩绘装饰等方法。釉下彩绘,即在生坯上彩绘,施透明釉,然后进行烧制(见图 6-66)。釉上彩绘,即在釉烧过的陶瓷上用低温颜料彩绘,然后再进行二次烧制。

图 6-64　陶瓷的徒手捏型

图 6-65　陶瓷的表面装饰

以陶瓷为材料的现代公共艺术设计作品如图 6-67 至图 6-69 所示。

图 6-66　釉上彩绘

图 6-67　陶瓷马赛克楼梯

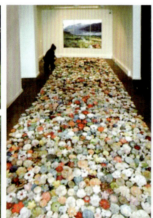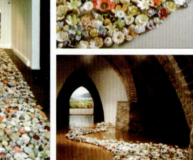

图 6-68　陶瓷花园

图 6-69　陶瓷作品《消失的甜点》

6.2.6 纤维材料

纤维材料是指长度比直径大很多,并具有一定柔韧性的纤维物质。纤维材料可分为天然纤维和化学纤维两大类。

(1)天然纤维,如羊毛纤维、蚕丝纤维、棉纤维、麻纤维等。

(2)化学纤维,如粘胶纤维、锦纶、涤纶、腈纶等。

如图6-70为各种纤维材料制作的公共艺术设计作品。

纤维材料制作的公共艺术品主要放置于室内或半室内的公共空间中。(见图6-71)

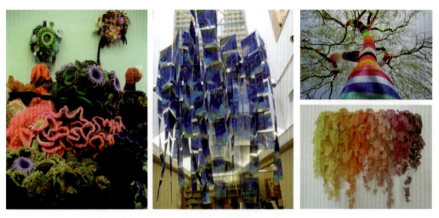

图6-70　各种纤维材料制作的公共艺术设计作品

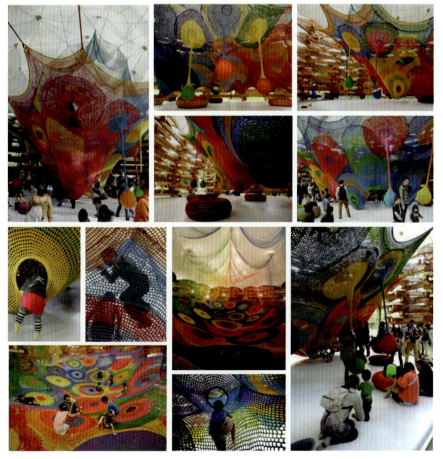

图6-71　纤维材料制作的游乐场

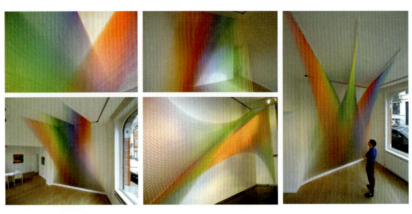

图 6-72　室内装饰《线程彩虹》

图 6-73　景观装置《面包树》

纤维材料具有丰富的形式和肌理效果，具有保暖、吸光、吸湿、隔音、易加工等实用功能。同时纤维材料也是暖性材料。纤维材料因其柔软、细长、有韧性被称为"柔软的液体"。其加工方便，是传统编织技艺常用的材料。（见图 6-72、图 6-73）

6.2.7　综合材料

综合材料是相对传统空间造型材料而言的，它包括现成的工业原料、工业和生活废品、新能源和新发明、自然环境和自然物等。（见图 6-74 至图 6-78）

图 6-74　长廊景观装置《九万个彩色气球》

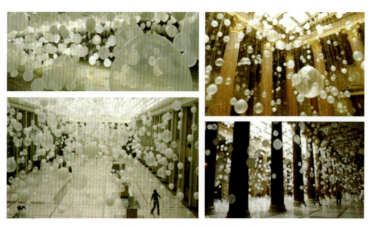

图 6-75　白色气球装置

图 6-76　泳衣制作的景观亭

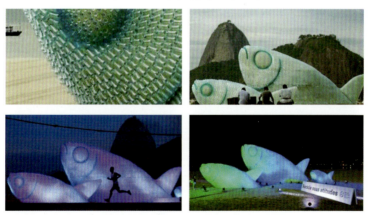

图 6-77　废旧塑料瓶制作的鱼形装置

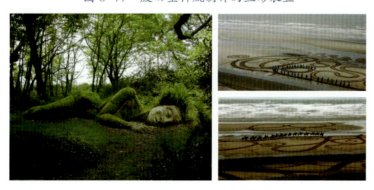

图 6-78　自然物的改造与设计

公共艺术的材料十分丰富,可以说一切物质形态只要适合,都可以利用。以上介绍的材料因其自身的特点和在各领域的使用频率,成为典型的代表材料。随着科技的发展、认识的提高、观念的更新,材料的领域也在不断地更替与拓展。

本章总结

设计训练

调研对象:××市公共艺术较为集中和具有代表性的区域环境。

(1)调研分析报告提纲:

①该区域环境的公共艺术涉及的内容。

②对该区域环境中具有代表性的公共艺术作品及类型、创作主题、风格特征、表现手法等进行分析。

③从公共艺术的属性、特征、功能、材料等角度,客观评价该区域环境的公共艺术。

④阐述你自己的见解与看法。

(2)相关要求:

①认真进行实地考察。

②列举具体实例并加上图文进行阐述。

③完成 PPT 分析报告。

第 7 章 公共设施设计

7.1 公共设施的概念
7.2 公共设施的类型
7.3 公共设施设计的发展趋势
7.4 公共设施的设计原则

7.1 公共设施的概念

公共设施一词产生于英国,英语为 street furniture,直译为街道的家具,类似的词汇还有 urban furniture 即城市装置、urban element 即城市元素。在日本,"street furniture"被理解为步行在道路的家具,或者道路的装置,也称街具。在我国,公共设施与环境设施或城市环境设施是同义词,但未形成明确的概念。

公共设施一般指室内或室外环境中具有艺术美感的,或具有特定功能的,为环境所需要的人为构筑物。

公共设施起着协调人与环境空间的作用,设计品质的高低代表了该环境空间的质量和形象。公共设施的品质不仅体现了整个城市的管理质量和生活质量,也体现了该城市或区域的精神文化水平、艺术品质与开放程度,是区域形象的重要标识。图 7-1 至图 7-3 为优秀的公共设施设计案例。

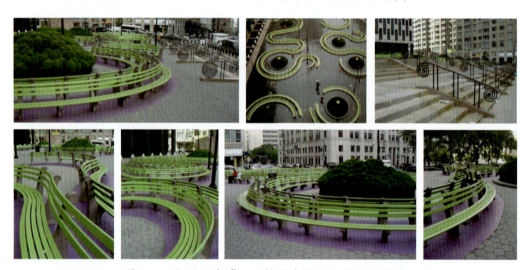

图 7-1　纽约亚克博·亚维茨广场的公共设施设计

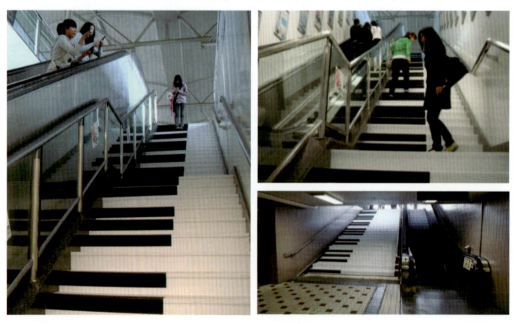

图 7-2　瑞典地铁站内的音乐楼梯

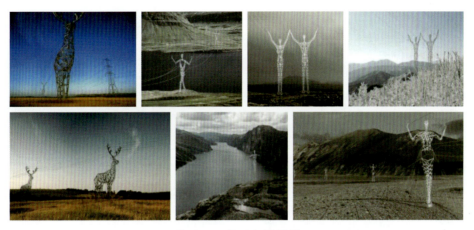

图 7-3　高压电塔设计

7.2　公共设施的类型

公共设施的内容多而广，从小空间到大空间，从室内到室外，它不仅为人们提供休息、交流、通信等必要的使用设施，还增加了环境空间的内涵与品质，具有特殊的功效，成为环境的重要组成部分。

公共设施的分类很多，总体来讲可以分为公共信息设施、公共卫生设施、公共交通设施、公共休息设施、公共照明设施、公共管理设施、公共服务设施、公共游乐设施、无障碍设施等。

7.2.1　公共信息设施

以传达信息为主要功能的设施种类繁多，包括以传达视觉信息为主的导视系统、广告系统，以传达听觉信息为主的声音传播系统等。具体包括导视牌、路牌、广告牌、街钟、邮筒、音响装置、电子信息终端等。（见图 7-4、图 7-5）

7.2.2　公共卫生设施

公共卫生设施主要是为保持城市市政环境卫生清洁而设置的具有各种功能的设施。

具体有垃圾桶、雨水井、洗手器、公共厕所等。图 7-6 为 PACMAN 垃圾桶，图 7-7 为别致的公共厕所造型。

图 7-4　油漆广告牌

图 7-5　麦当劳早餐广告牌

图 7-6　PACMAN 垃圾桶

图 7-7　别致的公共厕所造型

7.2.3　公共交通设施

公共交通设施主要是围绕交通安全方面的环境设施,形式多样,功能也各有千秋。

具体有停车场、地下通道、人行天桥、公交车站、高速公路站、加油站、自行车停放处、道路护栏、道路铺设、阻车柱、交通信号灯等。(见图 7-8 至图 7-10)

图 7-8　人行道激光安全线

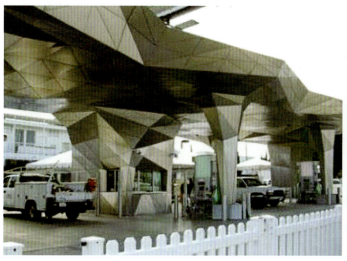

图 7-9　加油站设计

图 7-10　巴西的公共候车站

7.2.4　公共休息设施

公共休息设施是最直接服务于人的设施之一,最能体现对人性的关怀,也是人们利用率最高、使用最频繁的公共设施,最常见的有休息座椅、休息亭等。(见图 7-11 至图 7-16)

图 7-11 草皮躺椅

图 7-12 "凹造型"的公共躺椅

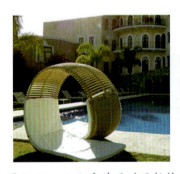

图 7-13 双人户外面对面躺椅　　图 7-14 防水防污的滚动座椅

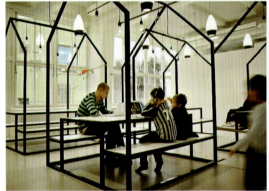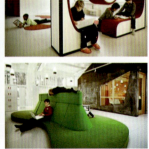

图 7-15 各种适合室内风格环境的休息座椅

图 7-16　各种园林户外休息亭

7.2.5　公共照明设施

城市生活的发展使公共照明设施成为城市环境的重要组成部分,它不仅可以提高夜间交通效率,保障夜间交通安全,还是营造高质量现代城市夜景景观的主要方式。

具体有道路照明设施、商业街照明设施、庭园照明设施、广场照明设施、建筑照明设施和配景照明设施等。(见图 7-17、图 7-18)

图 7-17　各种庭院灯、广场地灯、步行和散步路灯

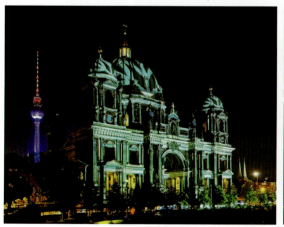 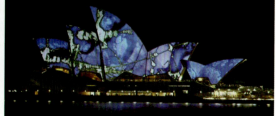

图 7-18　各种配景照明设施营造的艺术景观

7.2.6 公共管理设施

随着城市的发展,城市中具有管理功能的设施种类越来越多,主要有路面管理设施(如井盖、警巡亭、收费处等)、电气管理设施(如配电箱、排气塔等)、消防管理设施(有埋设型和地上设置型两类,地上设置型包括水管箱、防火水箱和柱状消防栓等)、控制设施、管理标识等。(见图7-19)

另外,作为引导规范人们行为和保障人们安全的标识性导向设施,也是管理设施的一部分,例如,交通标识和各种警告牌等。

7.2.7 公共服务设施

在公共环境中为人们生活提供便捷服务的公共设施,主要有售货亭、书报亭、饮水器等。(见图7-20、图7-21)

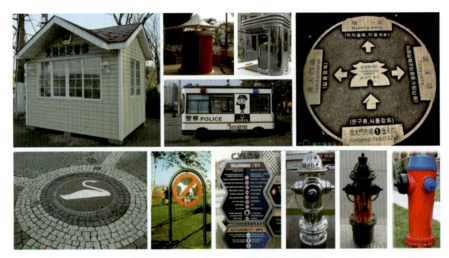

图7-19 各种警巡亭、井盖、消防栓

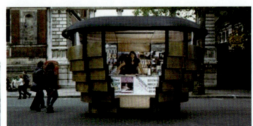

图7-20 书报亭

图7-21 各种造型和风格的饮水器

7.2.8 公共游乐设施

公共游乐设施主要有游戏设施和健身设施等。游乐设施通常可分为静态、动态、复合型三大类，如各种沙坑、滑梯、秋千、跷跷板、攀爬架、游戏墙等。（见图7-22、图7-23）

7.2.9 无障碍设施

无障碍设施是专门为残疾人士和老弱病人提供便利与安全的设施，它使人们能够平等地参与社会公共生活。无障碍设施要求根据使用性质在规定范围内实施规定内容。

无障碍设施主要有公共交通无障碍设施和公共卫生无障碍设施等。（见图7-24、图7-25）

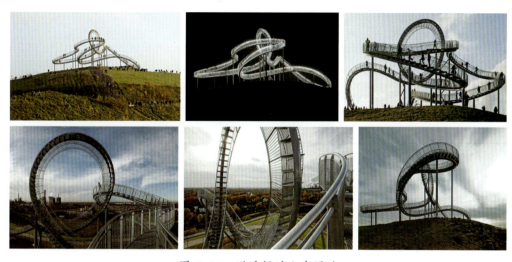

图7-22　游乐场过山车设施

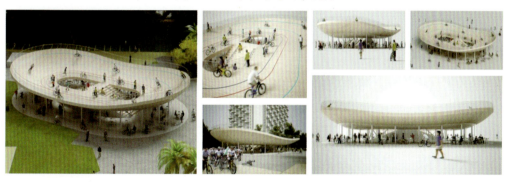

图7-23　自行车俱乐部设计

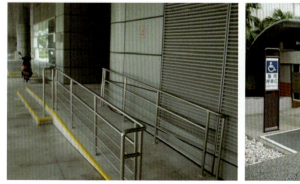
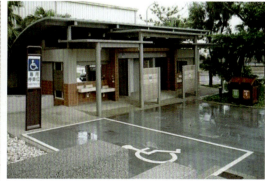

图7-24　公共交通无障碍设施

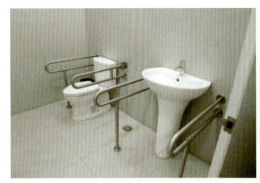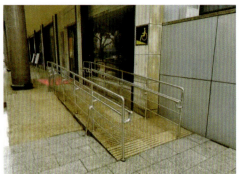

图 7-25　公共卫生无障碍设施

7.3　公共设施设计的发展趋势

城市的发展带动公共设施的全面发展,但由于各种原因目前我国许多公共设施配置面临诸多问题和不足,常见的主要如下。

(1) 公共设施配置不健全,品质低下。

很多基本的公共设施存在着严重的配置不足问题,如垃圾箱、公共厕所等(根据人流和居住密度,垃圾箱一般每隔30～50米设置一个)。现有的公共设施很多材料品质低下,做工粗糙,缺乏美感,甚至其基本的功能都会受到影响。

(2) 缺乏地域人文特色。

我国目前很多公共设施要么不设计,要么盲目照搬国外设计,抛开地域人文特色,不顾历史,甚至不顾实际情况,一味追求所谓的"时尚",缺乏与气候、环境、周围建筑的协调性。

(3) 缺乏人性化设计。

很多公共设施没有充分考虑人的生理需求和心理感受,缺乏人文关怀的细节设计,同时很多无障碍设施设计也考虑不充分。

(4) 后期维护差。

公众对公共设施的保护意识不足,导致公共设施破坏严重,并且后期维护差,长期得不到修缮。

7.3.1　个性化与人性化

1. 个性化

个性化是指公共设施设计在功能、形态、精神特质上体现出的差异性。

个性是相对于一般的(或共性的)事物而言,它是物质丰富以后,人们需求转变的必然结果。有个性的公共设施与同类型设施相比,在形态、色彩、材料、精神特质上体现出显著的差异。个性化设计是当代设计发展的一种趋势。(见图7-26、图7-27)

2. 人性化

人性化在公共设施设计中主要从设计的针对性、视觉的吸引力、对历史与文化的尊重,以及作品的参与互动性等方面来实现。

美国设计师普罗斯曾说,人们总认为设计有三维:美学、技术和经济,然而更重要的是第四维——人性。

图 7-26　隐形路灯

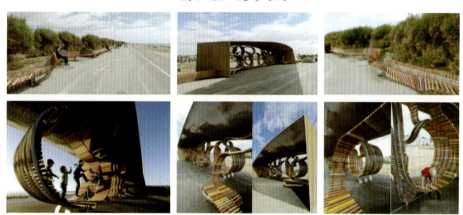

图 7-27　各具特色的公共座椅

人性化设计的核心是以人为本,以人为中心,物为人用。通过研究人类的心理和行为特征,把人的物质和精神需求放在第一要素的位置上来考虑,是现代公共设施设计要严格遵循的设计准则,也是所有设计的必然规律。

人性化设计在公共设施设计中体现在以下几个方面。

(1) 设计针对特定的人群,对人们显现的或潜在的需求信息进行分析与研究。(见图 7-28)

(2) 设计上以更好的视觉特征和形式吸引人靠近并使用,为人服务。

(3) 人性化也体现在设计对历史文化的尊重,历史文化是人的历史文化,能唤起人们超越时间和空间的情感体验。

(4) 人性化也体现在设计中的大众化、参与性、互动性等方面。(见图 7-29)

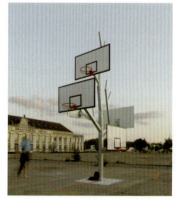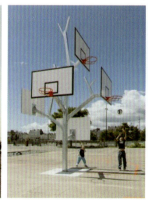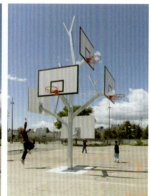

图 7-28　篮球树

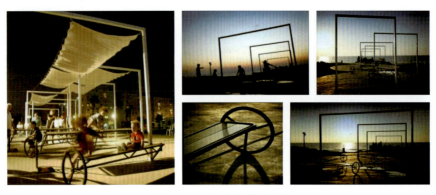

图 7-29　移动桌椅装置

7.3.2　技艺化与系列化

1. 技艺化

不同时代的科技进步,直接或间接地催生了不同时代的艺术思维与艺术形式,科学技术与艺术的相互发现,交汇互渗的发展,共同推动了人类社会的发展和进步。

公共设施作为城市空间中的一种实用性产品,本身就需要多方面的知识与技术支撑,同时也受到现代科学技术极大的影响与制约。运用高科技、新材料制作的公共设施正符合"高科技艺术"的当代审美观念。(见图 7-30)

2. 系列化

系列化设计是指设计师运用一定的技术手段,对同类设计进行统一的规范化处理,使之形成一种形象相似的系统性特征,以便于人们识别,强化人们的记忆。

公共设施的系列化设计是基于对环境设施等相关因素的综合考虑而采取的主动的设计处理手法,可分为概念系列、功能系列、形态系列、色彩系列、尺寸系列等。(见图 7-31)

图 7-30　感应式分类垃圾桶

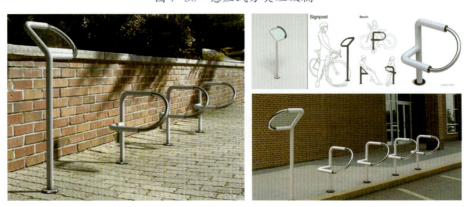

图 7-31　"P+"自行车停车系统

7.3.3 生态设计理念

生态设计可体现在公共设施设计的材料、结构、功能、制造、运输、安装过程、使用周期、拆卸回收、再利用、生态美学等多方面。

生态、环境和可持续发展是 21 世纪面临的最迫切的课题,生态设计已成为当前各专业设计研究的热点,并在未来的设计领域中占据越来越重要的地位。

生态设计的核心是"3R"原则:即在设计中遵循少量(reduce)原则、再利用(reuse)原则、资源再生(recycling)原则。

生态设计在公共设施中的体现可从三个角度来分析。

(1) 在材料的选择、结构的设计、生产制造的过程、包装运输的方式等方面对资源进行回收利用,或循环使用等。

(2) 设计的公共设施使用周期长,使用后易于拆卸回收、再利用等。

(3) 注重生态美学,崇尚和谐有机的美,强调自然美、生态美,欣赏质朴简洁的风格,注重自然环境的和谐共生,如图 7-32 至图 7-34 所示。

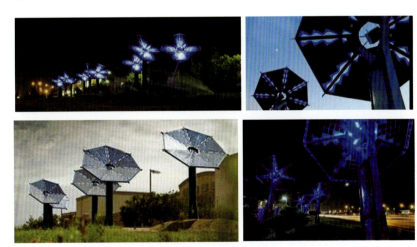

图 7-32　环保照明设施 1

图 7-33　环保照明设施 2

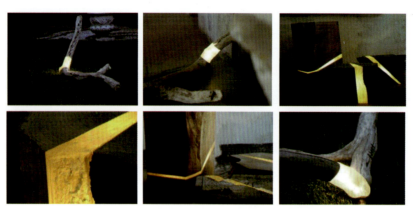

图 7-34 具有生态美学理念的草坪灯

7.4 公共设施的设计原则

公共设施作为公共空间的重要组成部分,是公共空间中环境与人之间连接的纽带,既要与环保空间相得益彰,又要以人为服务核心,这就使得公共设施在设计时有其特定要求,只有这样才能将人、设施与环境系统全面整体地协调起来。

公共设施的设计原则主要有以下四个方面,即功能实用原则、心理需要原则、经济环保原则、环境协调原则。

7.4.1 功能实用原则

公共设施设计中的功能实用原则体现在对舒适度、安全性、方便性等方面的把握。

在设计的造型上,要求根据人机工程学原理,认真研究人们的生活行为和活动规律,采用合理的结构和宜人的尺度进行设计。公共设施的功能实用原则直接体现在对人的关心程度上,只有以人为本,对人有充分的考虑,才能设计出真正适合人们使用的公共设施。(见图 7-35)

在设计的用材上,要求坚固耐用、安全环保、成本适宜等。此原则是公共设施设计的基本原则,也是公共设施存在的依据。

图 7-35 装饰灯带与公共座椅的结合

7.4.2 心理需要原则

心理需要原则体现在公共设施设计中对人的心理需要(如社交需要、自尊需要、审美需要)的满足上。

美国人本主义心理学家马斯洛1943年提出人类需要层次理论,将人的需要分为七层:生理需要、安全需要、社交需要、尊重需要、认知需要、审美需要和自我实现需要。

生理需要和安全需要是基本需要,社交需要、尊重需要、认知需要是人的心理需要,审美需要和自我实现需要是人高层次发展的需要,它们从低到高,由物质层面到精神层面。

公共设施的设计不仅要满足人的基本需要,还要在一定程度上满足人心理层次的需要,如私密性、归属感,以及审美需要等。不同的人在环境空间中可能出现不同的心理需要,这种心理需要可以通过在设计中应用形态、色彩、材质等设计元素,对设施赋予不同的属性,从而使人们的内心获得满足。(见图7-36、图7-37)

7.4.3 经济环保原则

经济环保原则以人们观念(自然观、消费观、发展观)的转变和社会科技的发展两方面为前提。

公共设施不同于艺术品的唯一性,各种空间环境对其需求量较大,很多情况下要进行大量的生产与消费,因此对环境设施的经济性和环保性要求就更高。

公共设施设计的经济、环保问题,本质上是一个可持续发展的社会问题,其中有两个前提。

一是设计者与使用者的自然观、消费观、发展观的根本变化。现在公共设施不再一味盲目地追求高档、奢华,而是崇尚自然、品质合理等;注重对不可再生资源的保护,寻找其替代物质或替代形式,并对可再生资源进行合理利用与开发。

图7-36 星光路灯

图7-37 手机电话亭

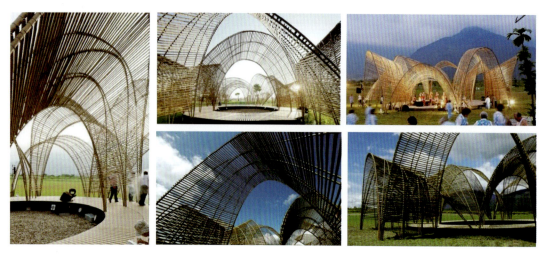

图 7-38　经济环保实用的竹编户外亭

二是科技的发展使公共设施的施工技术和工艺得到提高,完成加工制作的时间缩短,节约了时间和精力,减少了资源负荷。在保证经济性原则的同时,也利用高科技实现了环保原则。(见图 7-38)

7.4.4　环境协调原则

公共设施与空间环境之间有着极为密切的依存关系,公共设施与空间环境的协调是必然的,它体现在公共设施与自然环境、人文环境、社会环境三个层面的协调上。

(1) 与自然环境的协调。公共设施立足于对自然生态的保护,以保护与体现环境的自然属性。(见图 7-39)

(2) 与人文环境的协调。公共设施通过其外在的造型、形式和内涵来表达自身的文化形态,它反映和体现了特定区域、特定环境、特定历史时期的文化程度。(见图 7-40)

(3) 与社会环境的协调。公共设施不仅能方便人们的生活,而且是一种普遍的系统参照,一种行动和信息的组织者,能够参与人们的社会生活与社会行为。(见图 7-41)

公共设施设计形式和内容的确定取决于多方面的因素,但就其本质而言,它还是"人"与"环境"两个终端的连接,以上四个原则均建立在"人""环境""设施"三者的有机联系上。

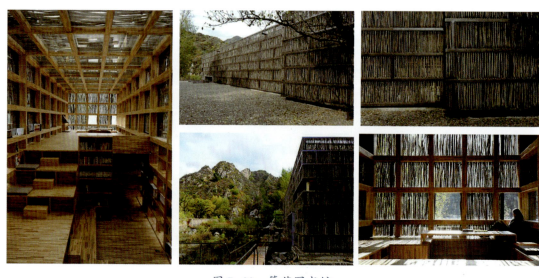

图 7-39　篱苑图书馆

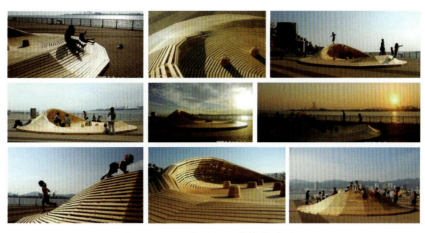

图 7-40　日本"火山湖"户外设施

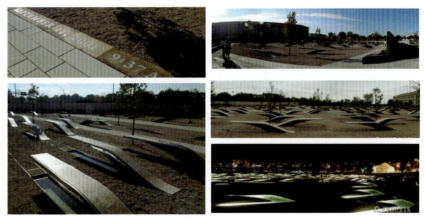

图 7-41　五角大楼"9·11"纪念地设计

● 本章总结

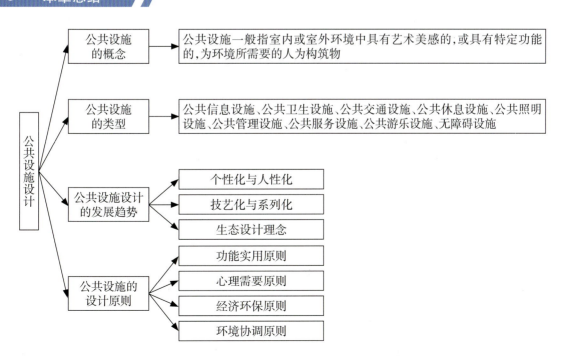

设计训练

(1) 设计题目：××校园公共设施设计系列。

(2) 设计对象与内容：

①设计对象为××校园。

②设计内容为校园公共设施系列，如垃圾箱设计、路灯设计、自行车存放处设计、公共休息设施设计等。

(3) 设计要求与表现形式：

①构思草图或概念图。

②制作严谨的技术图纸。

③绘制艺术化的效果图。

④进行详尽的设计说明。

⑤进行个性化的版面表达。

参考文献
References

[1] 江哲丰, 张淞. 当代城市公共艺术价值及其数据应用[M]. 北京:中国轻工业出版社, 2017.

[2] 马钦忠. 公共艺术理论教程[M]. 北京:中国建筑工业出版社, 2017.

[3] 周恒, 赖文波. 城市公共艺术[M]. 重庆:重庆大学出版社, 2016.

[4] 赵志红. 当代公共艺术研究[M]. 北京:商务印书馆, 2015.

[5] 李楠, 刘敬东. 景观公共艺术设计[M]. 北京:化学工业出版社, 2015.

[6] 马跃军. 公共艺术[M]. 石家庄:河北美术出版社, 2014.

[7] 何小青. 公共艺术与城市空间构建[M]. 北京:中国建筑工业出版社, 2013.

[8] 胡天君, 景璟. 公共艺术设施设计[M]. 北京:中国建筑工业出版社, 2012.

[9] 赵思毅. 艺术·城市·公共空间[M]. 南京:东南大学出版社, 2012.

[10] 杨清平, 邓政. 环境艺术小品设计[M]. 北京:北京大学出版社, 2010.

[11] 王中. 公共艺术概论[M]. 北京:北京大学出版社, 2007.

[12] 王昀, 王菁菁. 城市环境设施设计[M]. 上海:上海人民美术出版社, 2006.

[13] 易英. 公共艺术与公共性[J]. 文艺研究, 2004(05):120-125, 160.

[14] 包林. 艺术何以公共? [J]. 装饰, 2003(10):6-7.

[15] 孙振华. 公共艺术的观念[J]. 艺术评论, 2009(07):48-53, 47.

[16] 袁运甫. 公共艺术的观念·传统·实践[J]. 美术研究, 1998(01):4.

[17] 郝卫国. 公共艺术与公众参与[J]. 雕塑, 2004(06):18-19.

[18] 钟远波. 公共艺术的概念形成与历史沿革[J]. 艺术评论, 2009(07):63-66.

[19] 施梁, 吴晓. 作为公共艺术形态的城市雕塑[J]. 东南大学学报(哲学社会科学版), 2007(03):71-73, 127.

[20] 蒲江. 公共艺术设计与城市文化价值的实现[J]. 包装工程, 2011, 32(16):144-146.

[21] 王峰, 魏洁. 交互性城市公共艺术的未来发展趋向[J]. 艺术百家, 2011, 27(06):151-154.

后记
Epilogue

　　本书的编写得到了中国地质大学(武汉)艺术与传媒学院设计学老师与研究生们的大力支持,在此表示感谢。

　　特别感谢我的同事程驰作为副主编对我的支持与配合;感谢我的研究生李艺、雷梦丽、谢鑫莹、张玄烨积极参与文字的编校工作;感谢我的研究生李想、喻佩、刘晓宇、杨一帆积极参与图片的排版工作。

　　本书在编写中参考了大量的国内外相关文献,也采用了大量的公开性图例、图片,如有未注明或不妥之处,还请指正并谅解。

　　本书的很多内容都是笔者近年来在教学与研究中的想法与思路,难免有错漏不足之处,敬请读者朋友们批评指正,笔者后续会不断改进更新。